비디오 아트

실비아 마르틴 **지음**　안혜영 **옮김**

마로니에북스　TASCHEN

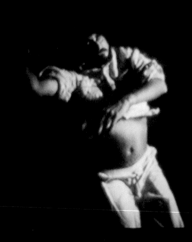

차례

움직이는 영상

비디오는 21세기 초를 살아가는 우리들에게 친숙한 매체다. 많은 이들이 소장하고 있는 각종 휴대용 카메라와 비디오카세트 레코더(VCR)를 비롯해 공공장소나 건물의 감시체계, 상업적 비디오테이프, 그리고 미술관에서 볼 수 있는 영사된 이미지들 등을 통해, 비디오는 모든 사람들에게 친숙한 현상으로 다가왔다. 이런 친숙함으로 인해, 생산되고 공급되는 이미지를 능가하는 비디오 아트 분야나 이에 관련된 기술에 대한 이해는 오히려 미미한 수준에 머물러 왔다.

1960년대 말 비디오가 예술적 맥락으로 확립된 시기에, 관람자들은 이미 움직이는 영상의 영화적 화법에 익숙해 있었다. 유럽은 1940년대, 미국은 1950년대부터 공영과 사설 방송사들이 설립되어 대중에게 공중파를 통한 방송 프로그램을 공급하기 시작했다. 이렇게 동영상과 이것의 기계적 전환은 미디어를 통해 먼저 시도되었다.

그러나 비디오는 음향과 영상 정보가 아날로그나 디지털 코드로 직접 전환된다는 점에서 이와 비슷한 형태의 필름이나 텔레비전과 결정적인 차이점을 보인다. 기록과 저장이 동시에 일어나는 것이다. 다시 말해 비디오는 기록된 정보를 영속적인 재생, 그리고 복사가 가능한 상태로 지속시켜 준다. 반면 전통적인 필름의 경우 셀룰로이드에 앉혀진 별개의 연속적인 이미지들은 영사기에 의해 필름이 돌아가는 기계적인 움직임을 통해 육안으로 보았을 때 영상이 움직이는 것 같은 효과를 낸다. 비디오로 기록된 정보들은 컴퓨터 정보 기록에 사용되는 자기테이프, 레이저디스크를 비롯한 여타의 저장 매체로 보존되는데, 개별적인 이미지의 연속으로 이루어진 필름과는 달리 영상을 비롯한 어떠한 정보도 개별적으로 식별해낼 수 없다. 이와 같이 비디오는 현실의 실증에서 기술적으로 한걸음 더 나아가 필름과 구분된다.

기술적 발명들은 하드웨어 체계를 영구적으로 변화시킨다. 이전에는 휴대용 카메라와 카메라를 이용해 기록 가능한 정보를 저장하기 위해 자기테이프가 필요했으나, 오늘날 컴퓨터는 기록, 편집 모두에서 자기테이프의 기능을 대체할 수 있다. 현대의 미디어 사회는 사용 가능한, 나아가 조작이 가능한 디지털 정보들을 끊임없이 쏟아내고 있다. 결국 비디오라는 매체는 어떤 형태가 될지 가늠할 수 없다. 또한 그 가능성은 뉴욕 타임스퀘어를 채운 거대한 스크린으로부터 상점들에서 흔히 볼 수 있는 모니터, 그리고 휴대폰의 작은 스크린으로 확장되고 있다. 이와 같이 비디오는 다양한 형태로 탈바꿈할 수 있는, 키메라와 같은 특성을 지니고 있다.

비디오 작품을 선보이는 작가들 역시 비디오의 변환 가능한 특성을 확인시켜 준다. '전자 장비'를 활용한 예술의 선구자 중 한 사람인 백남준은 비디오를 삶을 축소시킨 모형으로 여겼다. 또한 1980년에 빌 비올라는 비디오에 대해 "시작도 없고/ 끝도 없고/ 방향성도 없고/ 지속성도 없는—사고방식으로서의 비디오" 라고 기록하기도 했다. 또 다른 인터뷰에서 세 명의 신진 작가들은 "작업 매체로서의 비디오는 당신에게 어떤 특성을 지니는가"라는 질문에 다음과 같이 답했다. 앙리 살라는 "타임 코드", 앤-소피 시덴은 "즉시 그 자신을

1965 – 소니는 최초로 휴대용 비디오테이프 녹화기인 포트팩 비디오를 출시함.
1965 – 9월 29일 뉴욕에서 열린 파티에서 앤디 워홀은 노렐코와 함께 슬랜트 트랙 비디오테이프 녹화기를 선보였으며, 비디오 녹화기를 이용한 첫 예술작품을 선보임.

6

"우리는 대중매체의 발명으로 인해 경계가 분명해진 구조를 가진 현실 속에서 살아간다. 인쇄되고 전자화된 이미지들은 우리가 경험하는 문화적 진화의 기초다."

알도 탐벨리니

1

드러내는 간단한 개념이다. 그러나 그 이전에 만들어낸 것을 컴퓨터 앞에서 바라보며 편집하는 데에는 긴 시간이 걸린다"라고 답했으며, 마크 레키는 "4, 3, 2, 1, 발사! 4는 사랑의 순간들, 3은 삶의 단계들, 2는 흑과 백, 1은 흑백과 컬러, 영화와 비디오, TV와 삶, 히틀러와 시몬 베유, 스필버그와 고다르를 위해!"라고 답했다.

20세기 중반까지만 해도 예술가들은 전기를 이용한 송신장치에 매료되었다. 그 때문에 1930년대에, 문인이자 이탈리아 미래주의의 창시자이기도 한 필리포 토마소 마리네티는 라디오를 먼 거리의 수많은 청중들과 연결하는 다리가 될 수 있는 기관이라고 여기기도 했다. 또한 그는 연극과 텔레비전 화면의 조합을 미래의 실행 가능한 모델로 보아서, 독일의 문인이었던 베르톨트 브레히트가 비판적이었던 이 새로운 매체를 열광적으로 지지하기도 했다. 같은 시기, 라디오를 예로 들며 브레히트는 일방적으로 송신자와 수신자를 나누는 매체의 위험성을 강조했다. 이렇게 예술적 견지에서 점화된 매체에 관련된 토론은 오늘날에 이르기까지 철학적·사회적 차원에서 지속되고 있다. 따라서 비디오는 미디어 이론, 미술사, 혹은 철학에 이르기까지 다양한 종류의 담론을 이끌어내고 있다. 더욱이 1990년대 이후 영상과학은 사회, 문화, 그리고 소통 등에서 이미지의 중요성이 상징적·시각적으로 증대되는 것을 실험하고 있다.

1970년대 이후 통신과학자 빌렘 플루서는 비디오와 연관된 현상에 주목하여 짧막한 글을 통해 이를 언급했으며, 1991년에는 비디오를 '대화체의 기억'이라고 정의하기도 했다. 이보다 1년 전,

예술가 개리 힐의 비디오 설치 작품인 〈어긋남(병들 사이에서)Disturbances (among the jars)〉을 두고 프랑스의 철학자의 자크 데리다는 비디오 아트의 시점은 기존의 예술 언어와의 연관성을 먼저 염두에 두어야 한다고 설파하는 등, 비디오라는 매체에 대한 이론적 담론이 꼬리를 이었다. 이 담론들은 비디오의 '반사적인'(이본 슈필만이 2005년 저서를 통해 밝힌 바 있는) 특성과 함께 혼성적인 매개체임을 시사하고 있다.

1960년대

1960년대 중후반, 비디오 아트는 상호 매체성이라는 기치 아래 기존의 장르에 대한 관념을 무너뜨리려는 예술가들에 의해 발달했다. 이에 앞서 1940년대 후반 잭슨 폴록은 드리핑 기법을 통해 회화에 대한 퍼포먼스적인 접근을 시도했다. 같은 시기에 작곡가 존 케이지는 녹음된 소리와 악기를 이용하지 않은 소리와 소음들을 악보에 기록함으로써 일상과 예술의 통합적인 시도를 했다. 1959년 앨런 카프로는 뉴욕 루벤 갤러리에서 열린 〈여섯 파트의 18가지 해프닝 18 Happenings in 6 Parts〉에 대중을 초대했다. 일반적으로 플럭서스 운동의 효시로 알려진 사건은 1962년 독일 비스바덴에서 열린 '가장 새로운 음악의 플럭서스 페스티벌'로, 딕 히긴스, 조지 마키우나스, 백남준, 볼프 포스텔 등이 참여했다.

회화와 문학, 음악, 춤, 그리고 연극 등 예술이라는 틀 안에서의 크로스오버와 활발한 국제적 아이디어의 교환은 신기술이 실험

1965 – 백남준은 미국에서 시판된 포트팩을 구입, 얼마 후 뉴욕의 카페 오우 고 고에서 이것으로 제작한 '전자 비디오 레코더'를 발표함.

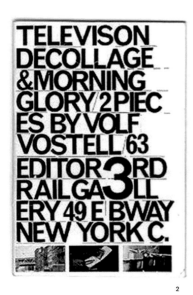

"콜라주 기법이
유화를 대체했듯이
브라운관이 캔버스를
대신할 것이다."

백남준

2. + 3. 볼프 포스텔
텔레비전 데콜라주 Television Décollage
1963. 왼쪽: 뉴욕의 써드 레일 갤러리와 스몰린 갤러
리에서 열린 두 해프닝의 팸플릿
오른쪽: 스몰린 갤러리 전시장 풍경, 뉴욕

적으로 활용되고, 예술적 표현에 적합한지를 시험할 수 있는 문화적 환경의 바탕이 되었다. 비디오의 발전은 텔레비전의 영역이 확장되면서 그 매력을 더했고 전자 기술과 제휴함으로써 새로운 매체의 시작을 알렸다.

1963년 3월 작곡을 공부했던 백남준은 건축가인 루돌프 예클링이 운영하고 있던 독일의 서부 도시 부퍼탈에 있는 파르나스 갤러리에 〈음악의 전시－전자 텔레비전〉이라는 설치 작품을 선보였다. 백남준은 열두 대의 텔레비전과 네 대의 피아노, 전축, 테이프 레코더, 기계음을 내는 오브제들을 설치하고, 갓 베어낸 황소의 머리를 입구에 두어 정화의 의미로 방문객들이 반드시 지나치도록 했다. 14일간 지속된 전시는 대체로 성공적이었다. 당시 독일의 텔레비전 채널은 미국과는 다르게 밤에만 방송을 송출했기 때문에 갤러리 역시 이에 맞추어 개관시간을 밤으로 바꾸었다.

백남준은 전송된 전자 영상들을 수정하기 위해 기술적인 방법을 활용했다. 전시장에 흩어져 있던 텔레비전 중 한 대는 테이프 레코더와 연결되어 음악이 이에 반응하도록 설정되었다. 이와 같은 방법으로 녹음기에 전기적 자극을 가해 다른 모니터에 연결되어 영상을 만들어냈다. 또 다른 작품, 〈젠 TVZen TV〉는 세로로 그어진 선 하나만을 스크린에 투영했다.

이와 같은 시기인 1962년에서 1964년 사이에, 탐 웨슬만, 귄터 위커, 이시도르 이주, 칼 게르스트너 등의 작가들도 텔레비전을 예술의 소재로 재발견했다. 백남준이 전기적 데이터와 그 전환에 대

한 구조적 가능성을 최대한 활용한 반면, 텔레비전 데콜라주로 명명된 볼프 포스텔의 작품들은 초기 텔레비전의 주도권에 대한 비평적 시각을 그대로 드러냈다. 1963년 5월에서 6월에 걸쳐 뉴욕의 스몰린 갤러리에서 열린 '볼프 포스텔 & 텔레비전 데콜라주 & 데콜라주 포스터 & 음식의 데콜라주'라 명명된 전시를 통해 그는 자신의 다른 작품들과 함께 서로 다른 프로그램들이 상영되고 있는 여섯 대의 텔레비전을 전시했다. 사진이 찢겨 해체되는데, 이는 그 사진의 폭력적 행위에 의해—이 경우 이미지의 혼선에 의해—만들어졌음을 의미한다. 1950년대 포스텔은 콜라주 기법의 반대되는 의미로서 '데콜라주'라는 용어를 만들어냈는데, 이는 이미지를 층층이 쌓은 다음 이를 뜯어내거나 찢어내 해체하는 과정을 통해 만들어진다. 같은 시기 레몽 앵스, 미모 로텔라의 뒤를 이어, 포스텔은 찢어진 포스터를 이용한 작품들을 선보였다. (이 또한 미술사에는 데콜라주로 구분된다.) 스몰린 갤러리에서 그는 데콜라주 작품들을 전자 텔레비전으로 전송하고 이를 캔버스, 오브제, 그리고 구운 닭고기와 같은 음식들과 결합했다.

1960년대 후반 사회적 개선이라는 일반적인 사회 분위기와 다르지 않은 맥락에서 예술가들 역시 예술적 소재로서 텔레비전의 의미 확장에 대한 이상적인 접근을 시도했다. 이들은 '생방송'을 예술에 접목시켜 텔레비전의 경제적 구조에서 예술적 견지를 주장하려는 시도를 했다. 이들은 소비자로서의 수많은 청중들의 관심권 내에 들어가고자 했으며, 매체를 이용해 예술과 삶이 연관되기를 원했다.

1966 - 뉴햄프셔에 있는 샌더스 어소시에이츠 회사의 기술자들이 최초로 비디오 게임을 개발함.
1967 - 알도 탐벨리니는 뉴욕에 최초의 '전자매체 극장'인 블랙 게이트 를 개관하고 이곳에서 퍼포먼스 공연이나 비디오 '환경운동'을 계획함.

4. 스튜디오 C에서 열린 첫 텔레비전 전시
'대지미술Land Art'의 오프닝 풍경. 자유베를린방송
(SFB), 1969년 3월 28일
왼쪽: 진 리어링, 오른쪽: 게리 슘

1967년 보스턴의 공공 방송국인 WHGB-TV는 '텔레비전 속의 예술가'라는 취지의 프로그램을 기획해서 뛰어난 성과를 거두었다. 2년 후 '매체는 매체다'라는 프로그램을 통해 앨런 카프로, 백남준, 오토 피네, 알도 탐벨리니 등의 작가들이 만든 비디오, 무용, 극, 텔레비전을 혼합한 작품들이 가정의 거실로 송출되었다.

1969년 독일의 공공 방송인 자유베를린방송(SFB)은 뒤셀도르프에 게리 슘이 만든 텔레비전 갤러리 Fernsehgalerie를 프로그램에 포함시켰다. 슘은 리차드 롱, 데니스 오펜하임, 로버트 스미슨, 월터 드 마리아 등의 작가들과 긴밀히 협업했으며, 이들과의 협업으로 만들어낸 〈대지미술〉이란 38분짜리 테이프를 아무런 부연설명 없이 방송했다. 또한 1970년대 초, 미국에서는 『급진적 소프트웨어Radical Software』라는 최초의 비디오 잡지가 창간되어 미국의 언더그라운드 비디오 운동의 촉매제가 되었다. '게릴라 텔레비전'으로 명명된 이 프로그램들은 주류 텔레비전에 정면으로 반기를 들었다. 더그 홀은 1971년에 〈텔레비전 중단 TV Interruptions〉을 통해, 1976년 크리스 버든은 〈프로모Promo〉를 발표하며 텔레비전을 주요 작업으로 활용하는 작가들의 대열에 합류했다.

비단 초기뿐 아니라 그 이후에도 비디오와 텔레비전은 생산적인 교류를 지속해서, 상호간의 비평과 찬성, 혹은 활용과 실험이 오늘날까지 계속되고 있다. 텔레비전 자체는 정보와 오락, 다큐멘터리와 픽션을 구분하기 모호한 혼합적 구성으로 발전되어 왔다. 젊은 세대의 작가들은 텔레비전의 이런 교육 오락 프로그램에 익숙해져

있거나, 텔레비전의 전반적인 프로그램에 대한 작업들의 역설적인 상황을 드러내고 있다.

1994년 피필로티 리스트의 비디오 설치 작품 〈방Das Zimmer〉에서, 인물은 거대하게 확대된 거실의 가구들 사이에서 마치 아이와 같은 몸으로 축소되어 있다. 이와 같이 비정상적인 비율로 축소된 관람자는 정상적인 크기로 모니터에 송출되는 영상들을 관람하게 된다. 이 작품에서는 텔레비전이 예술의 오브제로 등장한 반면, 리처드 빌링햄의 1998년 작품 〈수조〉는 현실을 담는 텔레비전의 구성방식을 택하고 있다. 영국 출신의 이 작가는 3년 동안 자신의 가족의 일상을 비디오에 담았다. 작가 자신과 알코올 중독자 아버지, 뚱뚱한 어머니, 그리고 실업자인 형제의 이야기는 마치 희망을 잃은 가족들의 이야기처럼 들리지만, 서로 가까운 관계를 유지하며 함께 살아가는 모습을 보여준다. 〈수조〉는 1998년 12월 13일 BBC2를 통해 텔레비전으로 방영되었다. 시청자들은 난처한 느낌과 함께 감동받았으며 자신이 몰래 관찰한 이 가족의 모습에 매료되었다.

더 나아가 독일의 예술가 크리스티안 얀코프스키는 1999년 베니스 비엔날레에 선보인 그의 작품 〈텔라미스티카〉에서 당시 이탈리아 텔레비전을 통해 생방송되고 있던 운세 프로그램을 개입시킨다. 그의 전시는 프로그램을 통해 중계되었으며 이때 진행 도중 점쟁이를 불러 이들에게 실수투성이의 서툰 이탈리아어로 베니스 비엔날레에서 자신이 성공할지를 물었다. 이 비디오 작품은, 텔레비전 쇼의 구조와 기능과 함께 불합리함과 모순을 나타낸 예술 작품이다.

1967 – 로스엔젤레스 카운티 미술관은 '60년대 미국의 조각'이라는 전시에
브루스 나우만의 비디오 설치 작품을 전시함.

기술과 영상

비디오는 이전의 다른 어떤 예술 매체보다 당대의 기술적 발전 상태에 의존적이다. 비디오가 개발된 이후 가장 급격한 변화는 바로 아날로그로부터 디지털 이미지 생산으로의 전환이다. 이런 기술의 발전은 관람자가 충분히 이해하기에는 어려움이 따른다.

비디오가 개발된 초기에는 기술과 영상과의 관계가 명확하게 정의될 수 있었다. 빛을 통해 렌즈로 들어온 영상은 전자 기호로 전환되어 카메라를 통해 시각적 정보로 환원된다. 이런 과정을 거친 영상은 초당 25개의 화면으로 곧바로 모니터로 전송되거나, 혹은 자기테이프에 저장되었다. 미국의 NTSC[National Television Systems Committee: 북미와 일본, 한국 등지에서 사용하는 텔레비전 방송 시스템-옮긴이]의 표준은 초당 30개의 화면으로 구성된다.

레코더에 영상을 저장하기 위해 자기헤드는 카메라에 의해 공급되는 전기 신호를 하나의 자기 영역으로 바꾸며, 차례로 필름을 자화시킨다. 비디오를 재생하기 위해서는 이와 반대의 경로를 거친다. 결국 스크린은 코드화된 정보를 빛의 파동으로 전환하게 된다. 때문에 PAL[Phase Alternating Line: 독일에서 개발되어 서유럽, 오세아니아, 중국 등이 사용하는 아날로그 텔레비전 방식-옮긴이] 시스템의 모든 영상들은 576개의 선을 가지고 있으며 두 개의 절반 이미지들이 각각 288개의 선들로 구성되어 있다. 미국식 시스템의 경우 540개의 선이 하나의 이미지를 구성한다.

1967년 소니는 최초의 아날로그 비디오 기기를 시판했다. 카메라와 녹음기는 두 개의 기기로 나뉘거나 휴대가 가능하게 설계되었다. 1971년에는 비디오 기기의 기능이 재생, 되감기, 빨리 보기 등으로 확대되었다. 이어 1983년에는 카메라와 녹음기의 기능을 동시에 지닌 캠코더가 시판되었다. 저장 매체 역시 기기에 상응하는 발전과정을 거쳐 리본형 테이프에서 U-matic카세트로, 이후 오늘날에도 상용되고 있는 베타맥스와 VHS, 그리고 비디오 8 카세트로 발전했다.

백남준, 레스 레빈 그리고 팝아트의 창시자인 앤디 워홀은 휴대용 비디오 기기를 시판 즉시 자신의 작품에 활용한 대표 작가들로 꼽힌다. 캠코더가 출시된 직후, 백남준은 1965년 뉴욕의 카페 오우고 고에서 당시 뉴욕을 방문했던 교황의 모습을 촬영한 최초의 비디오 작품을 공개했다. 백남준은 오늘날의 관점에서 볼 때도 믿어지지 않을 만큼 간단명료하게 "콜라주 기법이 유화를 대체했듯, 브라운관이 캔버스를 대신할 것이다"라고 단언했다. 같은 해 워홀은 〈외부와 내부 공간〉(1965)에서 영사용 카메라를 이용해 촬영한 영상을 두 개의 스크린에 비추었다. 네 개의 이미지 중 하나는 에디 세즈윅의 〈팩토리 걸Factory Girl〉의 한 장면을, 두 번째는 모니터를 통해 이를 보고 있는 세즈윅의 모습을 담고 있으며, 이와 관련한 세즈윅의 해설도 들을 수 있다. 워홀은 〈외부와 내부 공간〉을 통해 제작 환경과 영상들이 서로 교감하고 대화할 수 있음을 시사했다.

비디오 기기가 유럽에 시판되기 시작한 것은 이보다 조금 늦지만, 1960년대 말에 이 새로운 매체는 예술계에 널리 수용되었다. 아날

--
1968 - 장-뤽 고다르와 크리스 마르케는 최초로 소니의 CV-2100 1/2인치 흑백 레코더를 사용해 사실적인 다큐멘터리 필름을 제작함.
1969 - 카탈루냐 출신의 예술가 후안과 오리올 두란 베넷은 폐쇄회로 방식의 비디오(다이달로스 비디오)를 실험한 최초의 예술가들임.

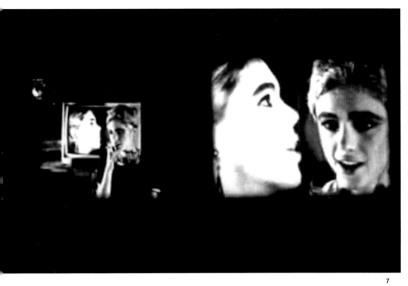

5. 리차드 빌링햄
 수조 Fishtank
 1995, 필름, 47분

6. 크리스티안 얀코프스키
 텔레미스티카 Telemistica
 1999, DVD, 22분

7. 앤디 워홀
 외부와 내부 공간 Outer and Inner Space
 1965, 2편의 흑백 16mm 필름, 음향.
 각 33분

7

로그 비디오 기술을 활용해, 녹화 후 짧은 장면으로 나누거나, 몽타주 등의 편집을 가능하게 하는 실시간 재생은 물론, 녹화된 자료들 간의 합성 또한 가능했다. 녹화기에 담기는 것은 전자 신호지만, 여기에 추가적인 자극을 통해 영상의 선으로 된 구조를 늘이거나 압축하고 뒤집는 등 다양한 형태로 변화시킬 수 있다. 1963년의 〈음악의 전시-전자 텔레비전〉과 같은 자신의 초기 전시에서조차 백남준은 자석을 이용해 텔레비전 영상을 왜곡한 바 있다.

1969/70년부터 백남준(기술자인 슈야 아베와 함께), 에드 엠슐러, 스테이나와 우디 바술카, 에릭 시걸 등은 이런 직접적인 영상 조작을 위한 합성기를 발전시켰다. 시걸이 디자인한 비디오 합성기는 전기 언어를 변화무쌍한 모습으로 확장시켰다. 바술가는 브라운관 스크린의 288-선과 절반의 영상을 이용한 실험을 위한 기술적 도구를 사용했다. 합성된 영상은 모니터에 표면상 변수가 매우 많은 에너지의 형태로 나타나게 되는데, 이는 일반적으로 극히 추상적인 형태가 되는 경향을 보인다. 전자매체는 스스로 자신을 주제로 삼고 대개 장치 안에 숨겨진 영상 제작 과정을 알 수 있게 한다.

1970년대에도 몇몇 예술가들은 전자 영상의 편집과정에서 디지털 개념으로 접근했고, 1990년대 후반에는 자기테이프로 기록하던 음향과 영상 정보가 대체로 숫자로 데이터화된 디지털 방식으로 대체되었다. 이 시점에서 영상 제작은 결국 일상의 현실에서 완전히 분리되어 시뮬레이션의 영역으로 넘어가게 된다.

1997년 캐논에 이어 소니는 미국 시장에 디지털 카메라를 출시했다. 디지털 기기는 기록된 영상을 0과 1의 숫자로 구성된 이진법 부호로 바꾼다. 이런 데이터는 레이저디스크, CD-ROM, DV 카세트나 DVD에 저장된다. 숫자코드가 바탕이 되기 때문에 디지털로 기록된 모든 정보들은 그 이후의 과정을 위한 잠재적인 가능성을 지닌다. '복사하고 붙이는' 기능을 활용해 영상의 일부분을 발췌하거나 재조립할 수 있다. 동영상을 이용해 이미지를 자연스럽게 변화시키는 모핑 기법을 통해 다른 영상으로 넘어가는 것이 자연스러워졌다. 또한 디지털 합성이라고 불리는 기법을 통해 서로 다른 요소들을 한 화면에 자연스럽게 조합할 수 있게 되었다. 비디오 기록은 이제 그래픽 프로그램을 사용해 컴퓨터로 만들어낸 영상으로 확장되었다.

1990년대부터 예술 작품으로서의 비디오 영상은, 주로 (벽에) 영사된 형태로 전시되었다. 이를 위해 DVD 재생기는 저장된 정보를 비디오 영사기에 전송한다. 이런 과정을 통해 디지털 비디오 영상은 영사기에 전송된 극히 작고 끊임없이 변화하는 점으로 구성되게 된다. 이런 점은 수많은 작은 화소로서, 아날로그와 비교할 때 디지털 이미지에서 더욱 선명하게 보이게 한다.

아날로그와 디지털을 막론하고 기술적 과정은 비디오 화면은 일정한 절차를 거치며 이것이 영상과 별개가 아님을 증명한다. 영상은 끊임없이 구성되거나 소멸되며 필름 영사기의 릴에서나 볼 수 있는 고정된 영상을 보여주지 않는다. 21세기의 시작과 함께 컴퓨터화한, 디지털 비디오 영상은 다시 선을 나타내는 아날로그 영상으로 대체되었다.

--

1969 - 뉴욕의 하워드 와이즈 갤러리는 '창조적인 매체로서의 텔레비전'이라는 전시를 개최함.
1970 - 비디오 아트에 대한 최초의 책인 『확장된 영화』가 뉴욕에서 출판됨.

--

8

1970년대

비평적이고 실험적인 동시에 이상적인 것들에 대한 자극제가 되었던 반전운동, 학생운동, 페미니즘, 미국 흑인들의 해방운동 가운데 비디오 아트는 사회적 정치적 회복단계에 시작해 1970년대에 더욱 발전했다. 예술가들은 각자 수용한 새로운 기술을 사용해 매우 다양한 예술 언어로 자신들을 표현했다. 비디오는 여전히 순수예술(개념미술, 신체예술, 대지미술, 행위예술)의 맥락에서 주로 볼 수 있는 여러 학문 분야가 관련된 매체였으며, 발전하고 있던 텔레비전, 영화, 라디오 같은 대중매체와 소통하기 시작했다. 소재로서의 인간의 몸과 마찬가지로, 개념적으로 새롭게 전개된 시간과 공간 또한 중요한 주제가 되었다. 기술적 시스템과 미디어 이미지의 생산수단으로서 비디오는 필수 구성요소가 되었다. 유선 텔레비전 방식(특정 수상기에만 송출되는 방식)으로 만들어지는 비디오 피드백 기법은, 예술가들이 자신들의 입장뿐만 아니라 관람자들의 입장을 표현하는 수단으로서, 또한 전자매체로서 중요한 시스템이 되었다. 직접적인 비디오 피드백에 의해 전송되는 생방송 화면들은 특유의 구조적 시스템을 나타내며 영화와 텔레비전의 환상에 대응한다. 반면에 저장된 기록은 일반적으로 하나의 수상기에만 송출됨으로써 그 공간에 독특한 형상을 만들어낸다.

1970년대의 미디어 이미지는 당시의 기술적 수준에 맞는 미학적 특성을 나타낸다. 테이프는 줄이 가았고, 입자가 거칠고, 깜빡거리는 이미지를 내보냈다. 흑백사진에는 눈앞을 가리는 엷은 회색 막이 씌워져 있고, 컬러 비디오는 부자연스러운 천연색을 나타내기 시작하고 있었다. 1970년대에 이런 흐릿함은 예술가들이 추구하는 작업성과 관련되었다. 오늘날의 관점에서 초점이 맞지 않는 포토저널리즘 사진이나 군사 작전을 찍은 녹색조의 밤 사진을 본다면, 그 흐릿한 모습은 진짜 같은 분위기를 시각적으로 나타내기 위해 종종 의도적으로 만들어진 것이라 할 수 있다. 그러나 오래된 테이프에서 이런 효과가 나는 것은 미숙한 기술 때문이었다. 초기 비디오 작품들에서 손으로 들고 찍거나 고정시킨 카메라는 장면을 대략 편집했을 뿐만 아니라, 전체적으로 진짜인 것 같은 인상을 대폭 증대시켰다. 1970년대 중반도 되지 않아 몽타주는 더욱 개선되었으며, 화면의 뚜렷해짐이나 희미해짐, 이미지 혼합 같은 기술적 효과도 더욱 널리 사용되었다.

다른 지식 분야의 결과물 없이 예술적 생산을 위해 새로운 매체를 사용한 초기 비디오 아티스트들은 더 일찍 전자적 예술 언어를 사용한 것 같다. 비록 흔히 있는 일은 아니었지만, 이런 초기 단계에서도 비디오 아트에 대한 대중의 관심을 끄는 토론의 장이 열렸다. 1969년 뉴욕의 하워드 와이즈 갤러리에서 열린 '창조적인 매체로서의 텔레비전'은 이런 주제와 관련된 최초의 것 중 하나로 생각된다. 2년 후 하워드 와이즈 갤러리의 '전자 예술 혼합Electronic Arts Intermix'이 예술가들의 비디오를 위한 판매 조직으로 설립된 후, 많은 전시회와 다양한 유통방식이 뒤를 이었다. 1970년에 뉴욕의 시라큐스 에버슨 미술관은 '회로: 비디오 설치Circuit: A Video

1970 – 스테판 베크가 처음으로 다이렉트 비디오 신시사이저를 설치함.
1971 – 게리 슘이 뒤셀도르프에 비디오 갤러리를 열고, 2년 후 베를린에 TV 갤러리를 개관함.

12

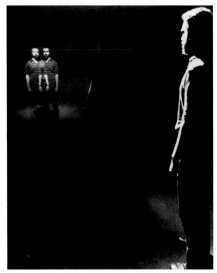

9

10

Installation'전을 열었으며, 1971년에 스테이나와 우디 바술카는 안드레스 마닉과 함께 뉴욕에 '더 키친'을 설립했다. 1972년에 볼로냐 시립 미술관은 '비디오 레코딩'전을 열었고, 같은 해 NBK (Neuer Berliner Kunstverein)에서는 첫 비디오 컬렉션이 설립되었으며, 1974년에 쾰른에서는 갤러리를 운영하는 잉그리드 오펜하임이 비디오 스튜디오를 열었다. 1977년 카셀에서 열린 제6회 도큐멘타 전시회에는 불프 헤르초겐라트가 기획한 비디오 부문에서 미디어 아트를 상영하는 전시 공간이 마련되었다. '비디오테이프는 텔레비전과 같지 않다'라는 슬로건을 내건 비디오 전시 부문에서 비디오의 대표적인 작품을 볼 수 있는 국제적인 비디오 전시회가 열리고, 전시회 오프닝이 위성중계로 텔레비전에 생방송되었다.

인간의 몸과 퍼포먼스

1950년대 말 이후 예술의 개념은 다양한 영역으로 끊임없이 확대되어 왔다. 인간의 몸을 사용한 작업(존 케이지, 구타이, 이브 클라인), 행위예술(해프닝, 플럭서스), 모든 사람이 예술이라고 설파한 요제프 보이스의 주장 등은 예술과 생활을 하나로 결합시켰다. 그러나 실제로 예술과 생활이 서로 융합된다는 것은 도달하기 힘든 염원에 지나지 않는다. 1970년경 몇몇 예술가들 역시 예술과 생활의 연합체를 포기한다고 선언했다. 비토 아콘치는 "예술적인 것에는 실생활에 내포된 일반적인 원칙 같은 것이 없다"라고도 했다. 그들은 미학적 소재로서, 영사기의 표면으로서, 정신적인 상태의 지표로서 인간의 몸에 초점을 맞춘다. 비디오의 기술적 매체는 그들의 행위에 있어서 필수적인 구성요소가 되었다. 테이프 기록이나 생방송을 모니터에 나타나게 하는 것은 실제 몸을 전자화하는 동시에 이미지를 재생하는 것이다. 이로 인해 1988년에 장 보드리야르는 "나는 인간인가, 혹은 기계인가?"라는 질문을 던졌다.

1970년대 전반기에 몇몇 행위 예술가들은 자신들의 작업실에서 관객 없이 카메라만 가지고 연기했다. 이런 경우에 미디어 이미지는 나르시시즘적인 거울인 동시에 전자적 디자인 소재로서의 기능을 한다. 그것은 관람자에게 창을 열어, 이미 일어난 사건으로 갈 수 있는 통로와 같다. 댄 그레이엄이나 발리 엑스포트 같은 사람들은 카메라를 유기적인 몸과 동일시했으며, 이런 신체적 관점에서 자신들의 환경을 인지했다.

비디오 역시 관중 앞에서나 공공장소에서 공연되는 데 중요한 미디어 관련 기능을 한다. 비토 아콘치는 행위예술 작품 〈다음 작품〉(1969)을 위해, 23일도 넘게 각각 다른 시각에 뉴욕에 있는 공공장소에서 무작위로 아무나 선택해 따라갔다. 그렇게 기록된 이미지들은, 사회 문화적 구조와 인간 행위의 무작위한 발췌를 통한 기록일 뿐만 아니라, 감시와 개념의 특별한 의미가 있는 측면이었던 관음증적인 시선의 미디어 범주를 표현한 것이기도 했다.

인간의 몸을 다루는 비디오에서 수행을 나타내는 것으로 여겨지는 두 극단적인 경향이 있다. 하나는 고통에 처하거나 위험에 처하거나 욕정을 느낄 때 그 행위에 대해 분석하는 것이고, 다른 하나

1971 – 스테이나와 우디 바술카는 주로 비디오 장르를 위한 예술 작품의 전시, 작품 제작, 유통을 위해
뉴욕에 The Kitchen Live Audio Test Laboratory를 설립함.

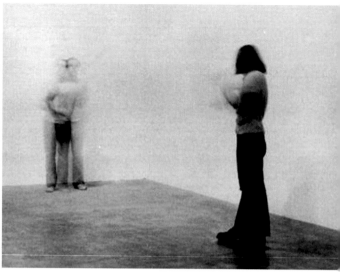

11 12

는 몸이 단지 신체의 기관으로 비인격화되는 경험에 대해 분석하는 것이다. 〈발사〉라는 작품에서 크리스 버든이 수행한 것이 아마도 1970년대의 가장 극적인 퍼포먼스였을 것이다. 1971년 11월 19일에 한 친구가 4미터 거리를 두고 크리스 버든을 향해 22구경 탄환을 발사했다. 버든을 스치기로 했던 탄환은 그의 팔뚝에 구멍을 내고 말았다. 그 퍼포먼스는 고통, 무력한 존재, 죽음에 대한 상상 속의 공포를 비판한 것이었다. 그리고 이런 장면은 1963년에 이미 미국 대통령 존 F. 케네디를 죽음으로 몰고 간 총격을 우연히 촬영한 매체에서도 발견할 수 있었다.

당시의 이런 맥락에서, 비나 파네, 마리나 아브라모비치와 울라이, 스미스/스튜어트, 더글러스 고든은 물론 오토 뮤엘, 귄터 브루스를 포함한 빈 행동주의자들, 작가 겸 감독인 쿠르트 그렌 등과 그외에 작가들은 고통의 한계를 뛰어넘는 육체적인 실험을 거듭했다. 2000년에 프란시스 앨리스가 권총을 차고 멕시코시티 시내를 걸으며 비디오테이프에 녹화하던 중 경찰에 체포되었던 사건은, 이런 상황에서 작가들이 감지할 수 있는 실제 위험이었을 뿐만 아니라 미디어 행위예술의 역사적 출현이었다.

버든은 탄환이 발사되는 순간을, 바로 그 순간 자신은 조각품이 되는 것이라고 표현했다. 이런 표현과 함께 그는 자신의 감정을 부인하고 몸을 비인격화시키는 실험을 했으며, 브루스 나우만, 데니스 오펜하임, 존 발데사리, 오헨 게르츠 같은 작가들은 1970년대에 이런 구상을 여러 각도로 분석했다. 자신의 초기 비디오에서 나우만

은 고정시킨 카메라 앞에서 몸을 비인격화해서 주제에 따르도록 하고, 그에 따른 특이한 점을 기록하기 위해 미리 결정한 일련의 움직임을 실험했다. 그래서 사람을 단순히 생물학적 유기체가 되도록 했다. 나우만이 육체적 한계에 이를 때만 자신의 개성이 드러나고, 의지와 관계없이 일어나는 반응들은 아주 천천히 그 개념으로 되돌아간다. 그래서 카메라는 움직임의 체계, 공간, 행위의 현장에 드러난 발췌 부분을 분명히 나타낸다. 나우만은 이따금 비디오카메라를 옆으로 두거나 거꾸로 둠으로써 행위의 개념적인 면을 강조했다. 그렇게 함으로서 이미지는 이화되어 매우 추상적으로 된다.

1980년대에 일부 작가들, 그중에서도 특히 폴 매카시는 축소된 형태의 몸과 관련된 행위예술을 그만두고, 영화와 텔레비전 분야에서 쓰이는 포맷과 무대장치를 생각나게 하는 비디오 작품을 통해 수행적인 행위를 보여주었다. 그렇지만 이때까지도 몸은 여전히 작가들이 선호하는 주제였다. 1990년대에 산티아고 시에라는 공연을 통해 사회적으로 비평적인 주제가 되는 문제를 인간의 몸을 통해 표현했다. 그 외에 다른 작가들은 사이버 공간에 데이터 장갑과 데이터 헬멧을 써서 관람자들을 다른 세상에 온 것 같은 느낌이 들게 함으로써, 몸과 공간을 통해 순전히 가상적인 경험을 할 수 있게 만들었다.

여성의 이미지

〈기술/변신: 원더우먼Technology/Transformation: Wonder Woman〉

1972 – 소니는 신제품인 휴대용 컬러 비디오 레코더를 출시하고, 비디오 카세트를 위한 표준 시스템을 소개함.
1973 – 플로르 벡스가 안트베르펜에 있는 국제 문화 센터에 비디오 부문을 개설했는데, 이것이 비디오의 제작과 유통을 위한 유럽에서 가장 중요한 기관이 됨.

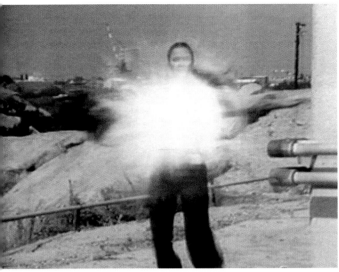

11. 브루스 나우만

실황/녹화된 비디오 통로 Live-Taped Video
Corridor
1970. 벽체, 2개의 모니터, 카메라, VCR, 비디오테이프, 변경할 수 있는 크기, 대략 365×975×50.8cm
솔로몬 R. 구겐하임 미술관, 뉴욕.
판자 컬렉션, 기부, 1992

12. 크리스 버든

발사 Shoot
1971. 퍼포먼스, F 스페이스, 산타아나, 캘리포니아

13. 다라 번바움

기술/변신: 원더우먼 Technology/
Transformation: Wonder Woman
1978/79. 비디오, 5분 16초

13

《1978〉에서는 몸의 빠른 회전과 강력한 플래시 불빛을 이용해, 평범한 여인을 기적적인 능력을 가진 슈퍼우먼으로 변신시킨다. 다라 번바움은 배트맨이나 슈퍼맨, 스파이더맨 등 슈퍼히어로의 여성 상대격인 텔레비전 주인공 원더우먼을 이용해 7분짜리 테이프를 만들었다. 번바움은 요술적으로 변신하는 장면들을 테이프로 만들어 사회와 매체에 나타난 여성의 이미지에 대한 논쟁을 불러일으켰다. 발리 엑스포트, 린 허쉬맨, 낸시 홀트, 울리케 로젠바흐, 마사 로슬러, 로즈마리 트로켈, 프리데리케 페횰트 등과 함께 다라 번바움은 특히 미디어 사회 지향적인 환경에서 여성의 지위에 대해 질문을 던지기 위해 비디오 매체를 사용한 제1세대 작가에 속한다. 이런 작가들은 여성의 몸을 정형화된 역할 모델과 행동패턴에 대해 언급하기 위한 수단으로 사용했다.

로베르타 브라이트모어와 함께 린 허쉬맨은 관람자들이 상호 통제하는 방법을 이용해 다양하게 새로 디자인할 수 있는 완전히 인공적인 인물을 만들어냈다. 1976년에 쾰른에 '창조적인 여성을 위한 학교'를 설립한 울리케 로젠바흐는 상징으로 가득 찬 퍼포먼스를 통해 자신의 몸을 영사기 표면에 실제의 느낌뿐 아니라 상상 속에서 나 나오는 것 같은 모습으로 변형시켰다. 〈비너스 탄생에 비친 모습 Reflection on the Birth of Venus〉(1976)에서 로젠바흐는 여성의 몸을 대체하는, 시대에 뒤떨어진 아름다움의 개념에 대한 진부한 이미지가 자기 이미지 위에 새겨지도록 보티첼리가 그린 그림을 비추는 영사기 앞에 섰다.

'여성성'에 대한 정의는 해가 거듭될수록 더욱 다양해지고 복잡해졌다. 작가들은 이 주제를 가식 없는 방법으로 다루기 시작했으며, '남성스러움'과 '여성스러움'은 더 이상 상반되는 개념으로 생각되지 않게 되었다. 1980년대에 팝 아이콘인 마돈나는 점차 희미해지는 역할 모델을 다룬 장난기 많은 태도를 제시하면서 새롭게 대두된 '여성 특유의 사무적인 태도'의 전형적인 화신이었다.

피필로티 리스트, 안드레아 프레이저, 모나 하툼, 샘 테일러-우드, 바네사 베크로프트 같은 작가들은 개념적, 다큐멘터리, 퍼포먼스적인 접근방식을 완벽하게 결합했다. 허구와 사실, 패러디와 진본이 서로 섞여 독단적이고 해방적인 이전의 주제 경향에서 벗어났다.

중간적 공간으로의 진입

인간의 몸은 '사진으로부터 일탈'에서 중심적인 역할을 했으며, 1950년대에 작가들이 3차원적인 작품을 시작하면서 그 중요성이 더해졌다. 육체적으로는 물론 정서적으로 인식 과정에 몰입하는 관람객들은 설치 작품에 직접 동참하고 싶어했다. 그런 동반자가 없는 예술작품은 더 이상 설 자리가 없어졌다. 비디오 설치 작품들은 범위가 넓어진 예술적 추세 속에서 공간과 시간적 요소들을 다양하게 조합시켜 특별한 상황을 만들었다. 비디오 설치 작품에 들어가 걸으면서 관람자들은 전자적이고, 움직이는 이미지와 대면한 자신만의 개성을 보게 되는 상황을 경험했다. 관람자들의 개인적인 부분, 예

1974 - '프로젝트: 비디오'라는 비디오 발표회가
뉴욕 MoMA에서 열림.

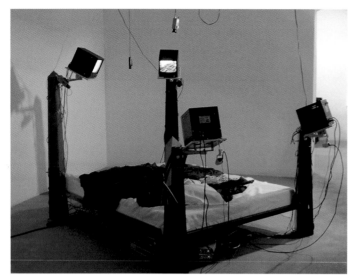

14. 줄리아 셰어
감독하는 침대 Ⅲ The Surveillance Bed Ⅲ
2000, 혼합매체, 130×240×150cm

15. 샹탈 애커만
반대쪽으로부터 From the Other Side
2002, 18개의 모니터와 2개의 스크린을 위한 슈퍼 16mm 필름과 DVD 비디오, 생방송
제2회 도큐멘타, 카셀(특설무대)

16. 다이애나 대터
델핀 Delphine
1999, 4개의 LCD 비디오 프로젝터; 18개의 비디오 모니터; 6대의 레이저디스크 플레이어, 16개의 레이저디스크; 1대의 레이저플레이어−4대의 싱크로나이저, 2대의 VVR−1000개의 비디오 프로세서, Lee 필터와 구조물 설치, 다양한 사이즈의 이미지
쿤스트할레 브레멘, 브레멘

술적인 부분, 미디어적인 영화와 텔레비전과 연관된 부분들이 여기에 합류해서, 관음증이거나 과시욕이 강한 사람들은 불편하고 자기해체적인 감정 같은 것이 일어나는 경험을 하게 되었다.

다른 작가들 가운데서도 특히, 1970년경 브루스 나우만과 댄 그레이엄은 비디오를 기반으로 한 실내 설치의 새로운 표준을 마련했다. 그들은 많은 동료들이 그랬던 것처럼 자신들의 공연 모습을 카메라에 담는 것과 동시에 모니터에 보여주는 라이브 비디오 피드백 시스템을 사용했다. 나우만의 작품 〈실황/녹화된 비디오 통로〉(1970)에서, 두 대의 모니터를 나무판으로 만든 좁은 통로의 끝에 포개놓았다. 한 화면에는 나우만이 미리 녹화해놓은 텅 빈 실내를 보여주고, 다른 화면에는 통로에 들어오는 사람의 이미지를 생방송으로 내보낸다. 관람자가 그 장치를 향해 가까이 다가갈수록 더 작은 모습으로 모니터에 나타나게 된다. 이 장면을 촬영하는 카메라는 통로의 입구 위쪽, 재생 장치의 건너편에 설치되었다. 그것은 통로를 통해 걸어오는 관람자의 모습을 반대로 나타내 혼란스러우며, 좁은 공간과 그 속에서의 움직임으로 몸을 제한시킴으로써 육체적으로 곤경에 처한 느낌을 시각적으로 증폭시킨다. 이 작품을 통해 관람자의 방향감각과 정신적 안도감을 함께 시험받게 된다.

1974년 초에 댄 그레이엄은 라이브 피드백 시스템을 이용해 이와 같은 실험을 했다. 그는 불안을 유발하는 육체적 경험을 만들어내는 데 관심을 두는 대신, 사람들이 직접 자신의 모습을 경험할 수 있도록 사람들의 이미지를 복제하는 데 흥미를 가졌다. 하나 혹은 몇 개의 실내에서 거니는 관람자들은 끊임없이 전자적으로 나타난 자신들의 모습이나 그 잔상들과 마주한 자신들을 보게 된다. 카메라가 사람의 이미지를 실황으로 전송하긴 하지만, 기술적인 교묘한 속임수를 써서 약간 늦게 나타나게 한다. 거울 같은 벽뿐만 아니라 그림처럼 보이게 하 는 방법을 활용해 벽에 설치된 각각의 스크린에는 관람자를 수많은 그림 같은 모습으로 쪼갠 이미지가 나타난다.

라이브 비디오 피드백을 사용해 사람이나 퍼포먼스가 이루어지고 있는 영역을 드러내거나, 몰래 감시하고 감독할 수 있다. 비디오 아트는 특히 최첨단 감시 기술의 혜택을 누리고 있다. 샹탈 애커만, 하룬 파로키, 폴 파이퍼, 줄리아 셰어, 앤−소피 시덴, 페터 파이벨 같은 작가들은 영향력과 제어력을 적절히 조화시킨 계획을 잘 수행했다. 여기서 자기인식은 일반적으로 통제를 넘어선 무언가에 지배되는 느낌을 목적으로 하며, 이미 1960년대에 대중매체와 지위의 상징이었던 텔레비전에 대한 비평은 리얼리티 TV와 웹캠에서도 여전히 적용된다.

1990년대에는 비디오 설치 작품에 있어서 표현의 다양한 형태가 점차 발전했다. 당시 전자 이미지는 모니터와 영사기 사이를 이동해 다니는 존재라고 생각되고 있었다. 예를 들어 모나 하툼은 식탁을 차린 접시 위에 비디오 이미지를 두었고, 토니 오슬러는 다양한 재료에 투영된 이미지를 결합해 의인화한 인형을 만들었다. 두 사람 모두 조각의 영역을 다룬 반면, 에르노트 믹은 투영된 영상과 떼어놓을 수 없는 공간적인 단위를 형성하는 건축학적 구조

1975 – 비디오 전시회: '예술가의 비디오테이프', 팔레 데 보자르, 브뤼셀; '비디오 인터내셔널', 코펜하겐; 제9회 파리 비엔날레에 28명의 작가가 참여한 비디오 섹션이 마련됨; '비디오 쇼', 서펜타인 갤러리, 런던; '제1회 비디오 국제전', 밀라노; '비디오 아트', 카라카스; '프로젝티드 비디오', 휘트니 미술관, 뉴욕.

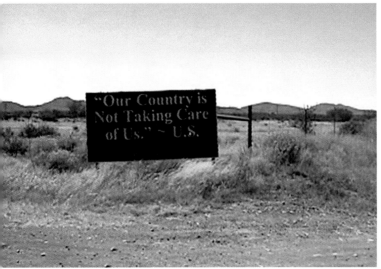

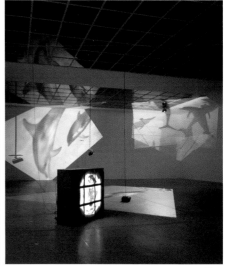

를 설계했다.

　피필로티 리스트와 다이애나 대터는 자신들의 비디오 설치 작품에 관람자들을 정신적으로 합병해서 공연한 예술가들이다. 이들은 다양한 관점을 통한 영상으로, 실제 건축물을 덮어씌워 자신만의 환상적인 공간을 만듦으로써, 장편 극영화의 전략에 접근한다. 즉, 종 래의 관습적인 줄거리를 가진 영화의 목표는 관람객들의 믿음을 유보시켜 영화 줄거리와 동일시되도록 하는 것이었다. 〈델핀〉(1999)에서 대터는 전시공간을 형형색색의 수중세상으로 꾸미고, 관람객들을 잠수시켰다. 관람객들은 이미지들과 함께 9대의 모니터로 만들어진 비디오 벽과 마주칠 때까지 물속을 떠다녔다. 그 벽의 조각적 외관은 매력적인 중심요소이자 심리적 장애 요소다. 이런 작용을 하는 모니터는 관람자를 이미지에 의해 도취된 상태로 빠지게 했다가 도로 미디어 현실로 돌아가게 했다. 리스트는 2005년 베니스 비엔날레를 위해 산 스타에 성당에 〈호모 사피엔스 사피엔스Homo Sapiens sapiens〉를 전시해, 이와 유사한 작업을 했다. 그녀는 성당의 아치형 천장을 강을 연상시키는 이미지로 가득 채워서, 바로크 양식 건축물의 수직적 오르막구조와 천장의 프레스코를 더욱 강조했다. 관람자들은 이런 편안한 환경에서 바닥 매트에 편한 자세로, 이미지의 태피스트리에 몰두할 수 있었다. 대터와 달리 리스트는 형형색색의 이미지의 흐름을 중지시킬 때를 관람자가 스스로 결정할 수 있도록 했다.

시간의 코드

비디오는 시간을 기반으로 하는 예술 매체다. 기술적 장치는 순간적인 장면을 기록하는 것이고 시간적 구조를 만들어내는 것이다. 피필로티 리스트는 2005년 베니스 비엔날레 참여 작품으로 설치한 통과할 수 있는 비디오 설치 작품을 통해, 관람자들이 스스로 작품을 경험할 수 있는 시간을 미리 결정하도록 했다. 관람자들은 이미지의 흐름에 언제 들어갈지, 얼마나 오랫동안 머물지, 그리고 언제 떠날지를 결정했다. 특히 혼란스럽게 만드는 많은 영사나 끊임없이 계속 반복되는 필름이나 테이프, 장시간 상영되는 비디오 작품에서 관람자가 스스로 관람시간을 결정하는 일은 불확실성을 야기할 수 있다. 왜냐하면 작품에 대한 완벽한 이해가 매우 어려운 일이기 때문이다. 이런 계획은 1990년대 초부터 만들어진 수많은 비디오 설치 작품에 필수적인 부분이다. 반대로, 1960년대 말부터 1970년대에 만들어진 비디오 설치 작품들은 종종 인식 행위를 결론 내리기를, 또는 끊임없이 그것을 되풀이하기를 더 쉽게 만드는 통로 같은 특성이 있다.

　그것은 또한 예술가들이 자신들의 퍼포먼스를 실시간으로 기록하기 위한 초기 단계의 전형이었다. 이 작품들은 다큐멘터리적인 기록이었다. 그러나 회화적인 소재는 원근법적인 장면, 시퀀스, 회화적 리듬, 몽타주 같은 방법을 통해, 예술가에 의해서 행위가 이루어지고 있는 동안, 혹은 그 후에 편집되었다. 과거의 행위를 현재로 불러오는 전자적 다큐멘터리는 논의를 제공하는 동시에 더욱 미

1975 – 소니가 베타맥스를 개발함으로써, TV 방송 내용을 비디오테이프에
녹화할 수 있게 됨.

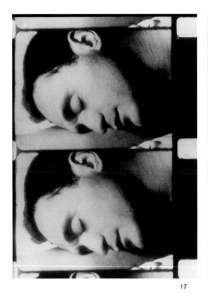

17

18

학적으로 만들었다.

실제 시간은 비디오 아트가 더욱 발전하는 데 여전히 매우 중요한 요소다. 그래서 〈보르도〉(2004)에서 데이비드 클래보우트는 짧은 이야기를 가지고 하루의 시간에 맞추어 반복하도록 했다. 첫 대화가 해가 뜰 때 시작해서 밤이 된 후에도 계속되었다. 녹화된 시간과 비슷하게, 전시실에서 아침부터 저녁까지 테이프가 상영되었다. 13시간 동안 상영되었기 때문에 미술관의 정상적인 관람시간 동안 처음부터 끝까지 그 작품을 완전히 감상할 수 없었다.

그러나 클래보우트의 작품 또한 상영시간이 실제상황과 관련이 없는 종래의 줄거리 영화와 분명한 관련성을 드러냈다. 서로 다른 시간을 가진 이런 유형의 작품들의 이상적인 목표는 영화 관람객들이 그 작품에 동일시됨으로써, 그 이야기와 시간적 줄거리에 완전히 몰입하는 것이다. 1970년대 말부터 특히 1980년대에, 예술가들은 영화산업의 이런 전략을 일부 차용했다. 그들은 심리적 동일시의 가능성을 활용했지만, 다른 방식들을 통해 선적인 줄거리 형식을 사용하지 않았다.

빌 비올라는 실제 시간과 할리우드식 상영시간 사이의 넓은 영역에서 시간을 정하는 작품을 만든 작가 가운데 한 사람이다. 이미 자신의 초기 작품인 〈빛을 반사하는 수영장〉(1977~1979)에서 비올라는 화면에 다양한 시간대와 속도를 콜라주한 바 있다. 한 대의 카메라만이 수영장의 전경을 담는다. 그러나 물속으로 뛰어드는 지극히 평범한 사람의 행위는 서로 다른 시간의 창문 속에서 산산조

각 난다.

어떤 단계에서 물결이 수면 위를 가로지르는 동안, 물속으로 뛰어드는 모습은 풀장 위로 중간 정도 점프한 모습으로 정지된다. 풀장 뒤편의 삼림지대에서 들려오는 자연발생적인 음향도 그대로 들린다. 연상 작용을 하는 이미지들과 복잡한 시간적인 형태를 사용해서, 비올라는 강한 은유법을 구사하는데, 이 작품은, 세례, 영혼의 정화, 죽음과 부활을 은유적인 방법으로 드러내고 있다.

시간적 구조는 비디오 아트에서 발전되었지만, 종래의 평범한 영화의 환상과는 정반대되는 입장에 있었다. 영상과 음향의 계속적인 반복은 보통 짧은 시간들이 무한한 일련의 반복 안에 놓일 수 있는 한 가지 가능성이다. 그러므로 작품의 수용은 한 가지 시퀀스가 완성된 후에 끝나야 하는 것은 아니다. 반대로, 영속적인 반복은 종종 오랫동안 관찰한 후에라야 분명해진다. 이런 기법에서, 분할된 시간 부분들은 항상 동일한 것처럼 보일 수 있거나, 또는 스탠 더글라스의 작품 〈윈, 플레이스 오어 쇼Win, Place or Show〉(1998)에서 그렇듯, 최소한의 변화들이 부가적인 반영 층위를 창출하는 모든 묘사 부분에 침투할 수 있다.

이미지의 엄청나게 느린 속도는 '정상적인', 그리고 영화적 시간의 개념을 넘어선 시간적 언어를 구성한다. 여기서도 소위 지속되는 기간을 기반으로 한 작품들과 지나치게 느린 움직임을 기반으로 한 작품은 서로 구분된다. 지속되는 기간을 기반으로 한 작품을 위한 카메라는 꽤나 긴 시간에 걸쳐 단일한 쇼트로 거의 변하지 않는 대상

1976 – '비디오 아트를 개관하다', 샌프란시스코 근대미술관.
1977 – 파리 퐁피두센터에 사진-영화-비디오 부문이 개설되고, 50여 점의 비디오 작품을 구입함.

19

을 기록한다. 이미지의 진행이 느려지는 것을 암시하기 위해 실시간 녹화가 사용된다. 〈잠〉(1963)의 앤디 워홀과 〈핼시온 슬립〉(1994) 의 로드니 그레이엄은 잠자는 사람에게 초점을 맞추어, 시간의 지속을 주제로 삼았다.

지나치게 느린 움직임을 주제로 삼은 작품에서, 이미지의 진행은 실제로 기술적 방법에 의해 느리게 진행되기 때문에 변화를 거의 알아차릴 수 없다. 반면에 무시해도 좋을 만큼만 변화하는 스틸 이미지나 살아 있는 사람이 마치 그림처럼 정지하고 있는 듯한 인상을 받게 된다. 빌 비올라는 〈인사Greetings〉(1995)에서 시간적 구조를 완벽하게 다루었고, 리자 메이 포스터는 2001년 제49회 베니스 비엔날레에 출품한 〈트라잉Trying〉을 통해 포토그래픽과 비디오그래픽의 시간 구조를 별도로 처리하기 위해 비디오의 진행 속도를 극단적으로 느리게 함으로써 네덜란드 전시관을 모험적인 공간으로 바꾸었다.

1980년대

1980년대에 비디오는 많은 아티스트들이 비디오만 가지고도 작품을 제작하는 표현수단으로 발전했다. 당시는 영국 수상 마거릿 대처의 정치적 사상의 영향으로 보수적이고 신자유주의적인 경향이 전반적인 사회 분위기를 형성하고 있었다. 구상회화의 개화와 급속히 발전하는 미술시장의 영향력 확대로 1980년대 예술계 전반에 걸쳐 활기를 회복하는 것이 분명해 보였다. 이런 맥락에서 선구적인 예술가들

이 이름을 떨쳤는데 그중에서도 특히, 클라우스 폼 브루흐, 로버트 카엔, 개리 힐, 마리 호 라퐁텐, 마르셀 오덴바흐, 토니 오슬러, 파브리조 플레시, 빌 시먼, 빌 비올라 등이 유명했다. 비디오 장비는 점점 가격도 부담스럽지 않게 되고, 사용하기에 용이해지고, 기술적으로도 더욱 발전했다. 이런 시기에 많은 비디오 아티스트—당시에 비디오 아티스트라는 용어가 일반화되고 있었다—들은 비디오 아트를 확장시키기 위해 고전적인 예술 조각을 활용했다.

백남준은 TV-십자가(1966), TV-부처(1974), TV-정원(1977) 등을 통해 이미 이 분야에 모범을 만들었으며, 레스 레빈은 1968년에 자신의 첫 번째 비디오 작품 가운데 하나인 〈아이리스Iris〉를 제작했다. 1980년대에는 새로운 의미론적인 형태들이 모니터를 늘어놓는 방법—벽처럼 설치하거나, 엇갈려 놓거나, 흩어 놓는 등—으로 만들어졌으며, 이런 형태들은 테이프의 내용에 상응하도록 장치를 배열하는 등의 방법으로 제시되기도 했다.

〈크룩스(레코드를 뒤집을 시간이다)Crux (It's Time to Turn the Record Over)〉(1983~1987)를 통해, 개리 힐은 십자가형을 당하는 남자의 머리, 두 손, 두 발(두 개의 모니터)을 화면에 보여줌으로써 라틴 십자가의 종말을 상징하는 다섯 개의 모니터를 가지고, 퍼포먼스를 촬영한 작품을 전시했다. 전자 이미지의 흐름은 1970년대 초에 흔히 하던 다큐멘터리 방식으로 현실의 겉모습만 재생하는 것이 아니었다. 컴퓨터 프로그램의 지원을 받아, 카메라는 복잡한 이야기의 내용과 픽션을 시각화하는 도구 이상이 되었다. 그래서 아티스트들은

20

종종 상징적이고 은유적인 이미지를 활용함으로써, 표현하려는 전체론적인 시각을 가지고 사물을 보았다. 빠르게 국제적으로 연결망을 확대해가는 미디어 네트워크 또한 점점 더 포괄적인 통찰력을 필요로 하고 있었다.

클라우스 폼 브루흐는 "세계는 텔레비전에 모두 반영되고 있다"라고 했다. 그래서 안토니 문타다스와 디터 키슬링의 작품에서 볼 수 있는 바와 같이 거대한 텔레비전 매체에 관한 비평은 계속 화제가 되었다. 예술, 상업, 텔레비전이 혼합된 새로운 형태의 짤막한 음악 클립을 내보내는 음악방송 MTV가 설립된 것도 1980년대였다. 비디오 아트는 소위 클립 미학을 반영했다. 이는 시각적 패턴과 비디오의 서사적인 국면을 압도하기 위해 빠르고 연속적으로 전개되는 이미지를 동반한다.

1980년에 로카르노에서 처음 개최된 이후 수많은 페스티벌이, 잡지, 스튜디오, 학문, 제8회 도큐멘타(1987)를 포함한 전시회와 더불어 1980년대에 비디오 예술이 널리 보급되는 데 커다란 역할을 했으며, 전자매체가 독립적인 하나의 작품이 되는 데 일조했다.

무비 비디오

필름과 비디오는 항상 생산적인 교환을 하는 관계를 유지해왔다. 둘 중 '맏형'격인 필름은 움직이는 사진 영역에 기준을 설정했다. 그리고 조르주 멜리에스, 데이비드 그리피스, 세르게이 에이젠슈테인 같은 필름의 선구자들은 20세기 초에 커팅 기술, 몽타주 기법, 시각의 극적인 변화와 '크로스커팅' 같은 기법을 사용해서 각각의 서술적 이야기 내용과 한데 버무려 필름과 비디오 아트의 발전에 핵심적인 자극제 역할을 했다. 비디오의 단순 명쾌함과 '평등한' 자극 또한 더 젊은 매체를 상업적 영화산업과 독립영화와 같은 흥미 있는 것으로 만들었다.

1990년대 중반에 라스 폰 트리에를 포함한 몇몇 덴마크 감독들은 손으로 만든, 무삭제 필름을 촉진하기 위해 '도그마'라는 제목의 성명서를 써서, 고전적인 비디오의 중요한 특징을 나타냈다. 토마스 빈터베르크의 〈페스트Das Fest〉(1998)는 엄격한 '도그마'의 규정에 따라 만들어진 첫 번째 영화다.

영화적 비디오그래픽 요소의 첫 통합은 프랑스 작가이자 감독인 장 뤽 고다르가 1968년에 짧은 시간동안 실험한 〈6×2, 두 어린이의 프랑스 일주 6 fois 2, France tour detour deux enfants〉가 처음이었다.

게다가 1960년대에 '확장된 영화[Expanded Cinema: 음악, 회화, 무용 등을 복합한 영화─옮긴이]'는 다중매체의 갑작스런 등장을 확대시켰다. 그중에서도 특히 페터 바이벨, 발리 엑스포트, 비르지트 히인, 조지 랜도 등은 필름 코드의 형식적인 구성요소들을 해체이론을 통해 분석했다.

그들은 필름의 구조에 대해 깊이 생각하기 위해 퍼포먼스, 다중매체의 작동, 다중 프로젝션, 모든 영화적 현실의 정밀한 분석을 활용했다. 1965년에 다케히사 코스기는 종이 화면을 비추는 데 필름 없는 영사기를 사용했다. 그러나 이런 파격적인 경향과 더불어, 비디

1984 – '1. 비디오날레'가 본에서 개최됨.
1987 – 장 뤽 고다르가 칸 영화제에서 비디오 연작 〈영화의 역사〉의 첫 두 파트를 상영함.
1984 – '비디오 아트, 역사', 뉴욕 MoMA.

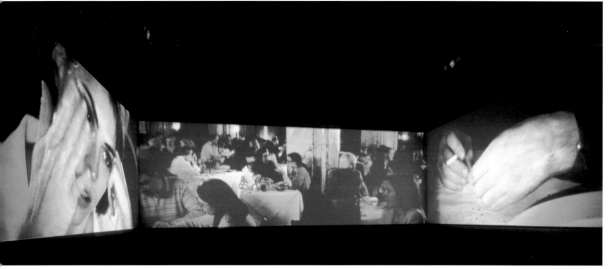

오 아티스트들은 영화적 어휘를 구조적으로 다루었다.

리처드 세라는 1920년대 소련 영화에 관심이 있었으며, 퍼포먼스를 촬영한 작품 〈클락샤워〉(1974)를 통해 고든 마타-클락은 해롤드 로이드가 출연한 영화의 고전인 〈마침내 안전! Safety Last!〉(1923)을 인용했다.

이 작품을 위해 마타-클락은 뉴욕 고층건물의 아찔한 높이에 있는 시계에 매달려, 거기서 양치질하고, 면도를 하고 세수를 했다. 마지막 장면에서 카메라는 클로즈업한 시계로부터 빌딩 아래에 있는 거리 풍경을 비치면서, 관람객들은 행위가 이루어진 곳이 믿을 수 없을 만큼 높은 곳이었다는 것을 비로소 알게 된다.

1990년대에는 필름의 기계론적이고 유통적인 구조가 비디오 아트에 관련된 중요한 점을 규정했다. 그중에서도 특히 에이야-리사 아틸라, 더그 에이켄, 자넷 카디프, 스탠 더글러스, 더글러스 고든, 로드니 그레이엄, 스티브 맥퀸, 샘 테일러-우드 등은 영화의 한계를 활용하거나 그것에 대해 논의했다. 그들은 필름의 역사를 고전 명작을 리메이크하는 소재의 보고로 활용하거나, 필름 자체를 주제로 사용했다.

그래서 필름 영사기로부터 상영실, 그리고 배급 시스템조차 포함된 필름의 환경이 논의되었다. 자신들의 작품을 만드는데조차도 많은 아티스트들은 고전적 제작 방식을 부인했다. 그들은 35mm 필름으로 촬영하고, DVD에 저장했으며, 컴퓨터에서 이미지를 편집하거나 이와 반대과정을 거쳐 작업하기도 했다. 1990년대에 비디오

의 혼합체로서의 특성은 필름과 비디오와 관련된 장르와 정의에 대한 의문을 야기했다.

그러나 영화는 관례상 커다란 화면이 걸린 어두운 극장에서 상영된다는 등의 소위 집단이 갖고 있는 문화적 기억에 있는 특별한 이미지 및 코드와 연관되어 있다. 이런 공간에서 설득력 있는 할리우드적 미학은 완벽한 환상을 통해 자신들의 마법 속으로 관람자를 몰입시킨다. 관람자들은 일시적으로 자신들의 몸과 정체성을 조작되고 기획된 현실과 맞바꾼다. 1998년에 영화산업은 이런 메커니즘을 〈트루먼 쇼The Truman Show〉라는 영화를 통해 날카롭게 풍자했다.

예술은 다양한 방법으로 전통적인 영화의 관점과 단절된다. 비디오 설치 작품들은 여러 대의 영사기, 여러 부분으로 나누어진 화면(하나의 이미지가 몇 개의 장면으로 나누어지는)을 사용하거나, 앞과 뒤에서 동시에 봄으로써 필름을 정확히 관찰하도록 해, 심리적 일체감을 갖지 못하도록 화면을 벽에서 떨어뜨려 설치하기도 한다. 필름의 역사와 영화사에 남은 명화, 영웅, 우상들은 아티스트들이 분리하고, 이화하고, 새로운 맥락에 두는 이미지 소재의 풍부한 보고다. 그래서 더글러스 고든은 〈10ms-1〉(1994)을 자기가 찾은 자료 영상, 즉 초기 필름 시대의 의학 다큐멘터리의 장면들을 길게 늘여서 상영시간을 극도로 길게 만들었다.

미디어 문화가 원래의 이야기 맥락으로부터 추출되고 재생되어 이런 형태의 작품으로 나타나기 때문에, 이야기의 전체적 맥락은

1989 - 'ARTEC 89' 즉, 예술과 기술을 위한 제1회 비엔날레가 나고야 시티 아트 & 사이언스 박물관에서 열림.
1990 - Kunsthochschule für Medien(미디어 예술학교)가 퀼른에서 개교.　　1990 - 파리 퐁피두센터에서 '이미지의 통로'전이 개최됨.

21

바뀔 수 있다.

피에르 위그의 작품인 〈제3의 기억The Third Memory〉(2000)은 이야기가 몇 겹의 매체로 덮어씌워진 점에서, 원래의 글 일부 또는 전체를 지우고 다시 쓴 고대 문서를 닮았다. 원래의 장소는 텔레비전이 생방송되었던, 강도가 침입한 은행이었다. 강도는 체포되고, 줄거리는 시드니 루멧이 감독하고 알 파치노가 주연한 영화 〈개 같은 날의 오후Dog Day Afternoon〉(1975)에 사용되었다. 위그는 실제의 은행 강도가 그 역할을 맡도록 해서 그 사건을 다시 재현했다. 위그는 이미 사용되었던 미디어 이미지를 사용해 재현한 사건과 자신의 새로운 이야기를 섞어 작품을 만들었다. 다큐멘터리, 영화로 만들기, 주관적으로 기억한 요소 등이 이 작품에 뒤섞여, 현실, 매체, 회상이 얼마나 서로 영향을 주는지를 알 수 있다.

설치 작품 〈극장〉(1997)에서, 자넷 카디프와 조르주 뷔르 밀러는 비디오의 전자적 가능성을 통해 연극의 세계가 하나의 단일체를 이루도록 결합시켰다. 관람자들은 극장처럼 설치한 작은 방에 들어간다. 시선이 오페라 가수가 공연하는(화면에 비치는) 무대를 향한다. 소음, 대화의 일부, 그리고 대화가 헤드폰을 통해 재생되고, 이런 것들이 "당신의 좌석 밑에 가방이 있습니다. 그 가방에는 당신이 필요로 하는 모든 것이 들어있습니다… 이제 당신 마음대로 하세요,"라는 완전히 다른, 이해하기 힘든 사건이 벌어진 연극 분위기에 덮어씌워진다. 이해할 수 없는 내용을 내보내는 이런 음향 정보의 흐름을 통해, 카디프와 밀러는 음악적 표현과 연극계에 관한 환상을 깨뜨린다.

연극—또는 더 정확히 말하면 연극조—은 지난 10년도 넘게 비디오 아트의 또 다른 판단기준을 제공했다. 그것은 다큐멘터리 형식에서와 마찬가지로 영화에 대한 환상을 품은 사람들에게 정서적으로 부자연스러운 형태를 소개했다. 〈격심한 불안〉(1998)에서 모니카 욐슬러는 날조된 대화를 읽는 다섯 소녀를 촬영했다. 그녀는 소녀들에게 어른의 대화에 적합한 말들을 하도록 시킨다. 대본을 읽는 부자연스러운 상황은 천천히 게다가 연극과 관련된 것이 분명해질 뿐만 아니라, 모큐멘터리 또는 법정 드라마 같은 상연용으로 각색된 텔레비전 포맷을 참조했다는 것이 서서히 드러난다.

공들여 설치한 무대 위에서 만들어진 작품은 덜 과장된 것처럼 생각된다. 스탠 더글러스는 〈잠귀신Der Sandmann〉(1995)에서, 이미 1900년경 조르주 멜리에스가 영화로 만들기도 했던 1817년에 E.T.A. 호프만이 쓴 동명 소설을 이용했다. 더글러스는 자신의 잠귀신의 무대를 포츠담시에서 대여하는 주말 농장으로 설정하고, 스튜디오에 진짜와 꼭 같게 만들었다.

호프만의 소설의 주인공인 나다나엘과 클라라의 편지에서 따온 인용문이 낭독되는 동안 카메라가 무대 주변을 360도로 돈다. 줄거리가 진행되는 동안, 그 무대장치는 오락영화에서 흔히 있는 것처럼 해체되어 없어지지 않고, 여전히 작품의 구조적인 요소로서 존재한다.

1996 – 23세의 미국 학생이 웹 사이트 'JenniCAM'을 열고, 2003년까지 24시간 자신의 일상적인 활동을 담은 실시간 비디오를 상시 보여줌.
1997 – 소니는 미국에서 신제품 디지털 캠코더를 선보임.

"우리들의 생활은 절반은 자연적이고, 절반은 기술적인
것으로 이루어져 있다. 반반이 섞인 것이 좋다. 아무도
첨단기술이 발전하고 있다는 것을 부정할 수 없을 것이
다. 우리는 작업을 하기 위해 첨단기술을 원한다. 그러
나 만약 첨단기술만 표현하려고 한다면 전쟁을 그리면
될 것이다. 그래서 우리는 평범하고 자연스러운 삶을 유
지하기 위한 인간적 요소를 강화시킬 필요가 있다."

백남준

23

1990년대

비디오는 다른 예술적 표현수단들, 텔레비전, 퍼포먼스, 조각, 필
름 등과 같은 매체와 처음부터 밀접하게 연관되어 있었다. 1990년
대 디지털 기술의 발전 또한 비디오를 기능적 혼성체로 만들었다.
그들의 원래 저장 포맷에 상관없는 많은 것들, 예를 들어 데이터
의 세계적 흐름으로부터 나온 이미지들, '손으로 만든' 기록, 역사
적 자료들, 음악, 필름, 무용, 회화 등이 복합적인 예술형태로 통
합되어왔다. 그래서 디지털 상태에서 가장 다양한 포맷이 별 문제
없이 통합될 수 있었고, 예전 영화에서 느낄 수 있는 35mm 필름
의 깜빡거림이나 초기 자기테이프의 흐릿한 초점처럼 보이게 만들
수도 있었다.

이런 것들의 기술적 설비 외에도, 전자매체로 작업하는 작가들
은 다른 장르의 예술가들이 작품이 될 수 없다고 낙인찍은 것이나
불필요하다고 여긴 다양한 소재들을 사용했다. 그 때문에, 1990년
대 초 이후 '비디오 아티스트'는 이미 존재하지 않는다. 시간이 지
나면서 현재 비디오는 예술적 맥락에서 움직이는 전자적 이미지를
의미한다.

비디오의 다양한 특성에도 불구하고, 상당한 계획과 주제는 1990
년대의 일상의 예술적인 생활에서 돋보인다. 1980년대에 예술가들
이 이미 재작업하기 시작했던 줄거리의 단조로운 진행방식은 매우
복잡한 구조로 발전했다. 그래서 서사 비디오의 이중 구성에 분명한
강조법이 놓여 있어서, 영화적으로 완벽한 수준으로 내용을 풀어가

는 동시에 비디오그래픽적인 문법으로 표현한다.

독특한 미학과 상징적 어휘를 가진 필름의 역사는 풍부한 이미지
의 원천이 되곤 한다. 이미 이용할 수 있는 시청각적 필름 내용의
예술적 활용은, 소위 이미 있는 장면도 문화적 코드와 대중매체에
의해 오랫동안 영향을 받은 인식의 습성 사이에서 항상 비평적으로
논의되고 있다는 것을 입증한다. 관람자들은 미디어 이미지의 재생
과, 대상을 이해하기 위한 매체를 수용하는 데 필요한 수준의 기능
을 갖추어야만 한다.

1960년대의 경우만큼이나 미디어 문화 자체의 결과도, 비디오 아
트의 중요한 강조법이 여전히 사용되고 있다. 그러나 종종 필름과
텔레비전의 권력에 대한 1970년대의 기본적인 비평은 냉소적이고
모순적인 비판으로 완전히 탈바꿈되었다. 이전의 비디오 역사의 다
른 전략들도 젊은 세대 예술가들에 의해 재검토되고 있다.

수행적인 접근방법은 필름과 텔레비전 산업에서 사용되는 데 그
친 무대장치에서만 내렸을 감독의 지시를 토대로 한 행위를 만들어
냈다. 데이터 하이웨이, 인구의 폭발적인 증가, 급격한 인구의 이
동이 이루어지는 세계에서 세계적인 연기자들은 자신의 정체성의
위치를 다시 설정해야만 한다. 그래서 예술가들은 개인적인 시각
을 시험하기 위해 카메라로 주관적인 작업을 감행하고, 다른 사람
들과 구분해서 자신을 생각한다. 인간의 몸은 이러한 맥락에서 중
요한 요소다.

한동안 서구사회는 이런 모든 것에서 더 이상 경제와 문화의 구심

1997 - 예술과 미디어 센터(ZKM)가 카를스루에에서 개관함.

1999 - 'Fast forward: New Chinese Video Art' 가 마카우 현대 미술 센터에서 개최됨.

24. 마크 월링커
왕국으로 가는 문턱 Threshold to Kingdom
2000, 영사된 비디오 설치, 11분 10초

25. 제인 & 루이스 윌슨
꿈의 시대 Dream Time
2001, 35mm 필름, 7분 11초

26. 쿠툴루그 아타만
베로니카 리드의 사계 The Four Seasons of Veronica
Read
2002, 4개의 DVD, 각각 1시간 정도

24

점이 아니며 오히려 세계적인 네트워크의 부분이 되었다. 기록물의 항목별 기재, 자기성찰, 문화적 표본 추출은 예술가들이 이런 변화된 현실에 반응한 것을 가지고 한 비디오그래픽 실험들이다.

베니스 비엔날레, 카셀 도큐멘타, 그 외에 최근에 열린 주요 전시회를 통해서도 알 수 있듯이, 비디오는 자연스럽게 예술세계의 일부분으로 수용되었다. 소수의 전시회만이 현재 필름 없이 열린다. 그러나 축제 환경과 화이트 큐브 미술관 사이의 격차는 아직 좁혀지지 않았다. 그 때문에 최근 10년도 넘게 비디오는 다른 매체에 의지하지 않고 그럭저럭 원래의 중요도를 유지했다.

비디오 아티스트들은 한정판으로 만들거나, 단 한 점만 만듦으로써, 비디오 작품의 인지된 가치와 경제적 가치 사이에서 증가하는 특권층만이 누릴 수 있도록 자신들의 이미지 설치 작품을 만들어낸다. VHS 카세트가 그래픽 프린트와 똑같이 중요하던 1970년대와 달리 오늘날, 비디오는 특권층만이 누릴 수 있는 고급품이거나, 대량생산품이라는 모순된 상황에 처해 있다. 그러나 전시회 카달로그를 포함한 DVD나, 획득하기에 수월한 것의 활용을 통해 일부 비디오 아티스트들은 자신들을 비디오의 더욱 '평등한' 분위기에 맞추어 매체를 조절하기도 한다.

다큐멘터리 포맷과 세계관 사이에서
1980년대 이후에는 서술적 구조가 미디어 작품의 구심점이 되어왔다. 융통성 있는 비디오 매체를 설명하는 법칙은 고전적인 특징

을 지닌 필름에 의해서뿐만 아니라 제임스 조이스의 소설『피네간의 경야』(1939)처럼 문학적으로 가장 흥미로운 부분에 의해서도 계속 영향을 받았다. 이미지, 보이스오버(종종 이미지와 보이스오버가 섞이는), 그리고 텍스트는 더 이상 하나의 구성단위가 아니고, 에이야-리사 아틸라의 멀티스크린 비디오 설치 작품 〈집〉(2002)에서 완벽한 형식을 보여준 것처럼 다양한 서술적 구조와 복잡한 관련을 맺는 요소다.

현실의 구성은 현실을 표현하는 접근방법과 대조적으로 다루어져왔으며, 쿠툴루그 아타만, 아니카 에릭손, 피오나 탠, 기트 빌레센, 마크 월링거, 제인 & 루이스 윌슨과 같은 아티스트들이 대표적이다. 그것은 현실에 가까운 다큐멘터리 스타일로 특정지어지지만, 반드시 비디오그래픽을 사용해 표현하는 것을 의미하지는 않는다.

어느 한 인터뷰에서 기트 빌레센이, "나는 예술과 다큐멘터리, 픽션, 사실 사이에서 구분이 잘 되지 않는 작업을 하고 싶다"라고 말한 것은 다큐멘터리 비디오의 개요를 적절히 표현한 것이라고 할 수 있다.

다큐멘터리 포맷은 사회-역사적인 필름 연구에 의해, 샹탈 애커만, 크리스 마커, 쟝 로슈 등과 같은 작가 겸 감독이 만든 실험적 필름에 의해 만들어진 전통을 기반으로 하고 있다. 다큐멘터리 스타일의 아티스트들 가운데 사건을 실시간에 가깝게 다루는 이들이 있다. 그들은 음향, 대사, 문자 등을 사용하는 것은 물론, 시간의 제약을 받는 구조의 교묘한 처리, 이어 붙이기, 한 대의 카메라가 제

25 26

속해서 잡은 장면의 구성 같은 잘 알려진 기술적 조정을 사용함으로써 현실의 한 단면에 대한 견해를 밝힌다. 그들은 이렇게 수정한 것들을 전반적으로 진짜라는 느낌을 해치지 않으면서 다큐멘터리적인 측면에 덧붙인다.

만약 비디오 아티스트들이 자신들의 작품에 이전부터 존재하는 시청각적 소재들을 사용하지 않는다면, 그들은 반드시 상황에 매우 가깝게 혹은 직접적으로 참여해야 할 것이다. 그들은 소극적인 참여와 적극적인 간섭 사이에서 카메라를 가지고 작업하는 존재다. 영화 촬영용 카메라 또한 자신들의 '평범한' 일상생활에서 갑자기 자신들을 발견하게 되는 경험을 한 참가자들을 위한 예외적인 상황을 만들어낸다.

〈왕국으로 가는 문턱〉(2000)을 위해 마크 윌링거는 공항의 출입구에 들어서는 '외국인 승객'을 촬영했다. 불규칙적인 간격으로 개인 혹은 단체로 '하늘의 텅 빈 곳'으로부터 문을 통과해 모습을 드러낸다. 집중된 시각, 속도감을 둔화시킨 현실, 낯익은 장면 등을 통해 생활의 순환을 넘어선 상징적인 수준에 도달한다.

〈우오모두오모Uomoduomo〉(2000)를 촬영할 때, 앙리 살라는 카메라를 고정시켜 작업했다. 그는 시선이 서로 마주치지는 않았지만, 앉아 있는 채로 잠에 빠진 작은 움직임을 통해 성당의 좌석에서 잠든 노인의 모습을 담았다. 잠든 사람이 완전히 다른 시간의 상태에 빠져 있는 동안 그를 둘러싼 이미지와 음향 같은 사건은 정상적인 시간으로 계속된다.

반대로, 제인 & 루이스 윌슨 자매가 만든 비디오 설치 작품 〈꿈의 시대〉(2001)에서 그들은 바이코누르(예전에는 소련연방에 속해 있었지만 현재는 카자흐스탄에 있는 도시) 우주 센터에서 로켓 발사에 참석함으로써 현실의 근거 없는 믿음을 파헤쳤다. 그들은 싱글 스크린을 설치해서 실제 시간과 고속촬영에 의한 슬로모션, 촬영장소의 미스터리의 재도입과 이미지를 의도적으로 흐릿하게 하는 매체 기술을 통해 사건들을 표현했다.

〈베로니카 리드의 사계〉(2002)에서 쿠틀루그 아타만은 히피아스트럼[아마릴리스의 한 종류─옮긴이], 아마릴리스의 유형, 그리고 특정한 목적으로 재배된 아마릴리스의 사계절을 다큐멘터리 형식의 비디오로 제작했다. 베로니카 리드는 히피아스트럼을 기르기 위해 자신이 사는 아파트를 완전히 바꾼다. 이 작품에서 아타만은 아마추어 생물학자의 사회적 행동은 물론, 식물의 유기적 조직체를 분석했다.

자신들의 '다큐멘터리적인 비디오 작품'들을 통해, 이들 작가들과 그 외의 사람들은 세상에 대한 개인적인 인상에 대한 윤곽을 단편적으로 나타냈다. 그들은 원근을 조화시키고, 낯설게 만들고, 작품의 중심 범주에 개인적인 것을 포함시킨다.

젊은 세대 작가들은 글로벌화와 미디어 네트워킹을 통해 매우 가까워진 세계사회, 보편적인 것과 특정한 것 사이에 존재하는 틈새, 현실의 단편에서 발견되는 미디어 아트와 사회 사이에 존재하는 틈새를 분석한다.

2002 – 미국 중고등학교의 2/3 정도가 비디오 감시 시스템을
설치함.

발칸 바로크
Balkan Baroque

솔로 퍼포먼스, 베니스 비엔날레, 4일 6시간(뼈, 구리 양동이, 구리로 만든 작은 통, 물, 3채널 비디오)

1946, 베오그라드(이전에는 유고슬라비아에, 현재는 세르비아에 속함)

〈발칸 바로크〉에서, 마리나 아브라모비치는 살을 갓 발라낸 1500개의 소뼈를 산처럼 쌓아놓고 그 위에 앉았다. 3대의 대형 영사기는 그녀의 어머니, 아버지, 그리고 그녀의 모습을 벽에 비춘다. 물이 가득 채워진 두 개의 구리 양동이와 구리로 만든 작은 통 하나도 함께 설치했다. 4일하고도 6시간 동안 아브라모비치는 구 유고슬라비아의 민요를 계속 부르면서 그 뼈들을 씻었다. 그녀의 고향은 2003년에 연방체제로 바뀐 구 유고슬라비아다. 1991년에 여섯 개의 자치 공화국으로 구성된 유고슬라비아 가운데 코소보와 크로아티아는 '인종 청소'의 양상을 띤 잔혹한 동족상잔을 통해 각각 독립했다.

이미 1970년대에 아브라모비치는 관객들 앞에서 여러 차례 자신의 육체적 한계를 초월하는 극단적인 퍼포먼스를 했다. 그녀는 벌거벗거나, 칼로 상처를 내는 등 자신의 몸을 아주 잔인하게 다루거나, 오랫동안 움직이지 않는 등의 극단적인 퍼포먼스로 관객들의 마음을 움직였다. 〈토마스 립스〉(1975)를 공연할 때, 아브라모비치는 자신에게 계속해서 상처를 입히는 퍼포먼스를 한 후, 생명을 위협하는 상황으로부터 자신을 구해줄 때까지 얼음 바닥 위에 벗은 채로 누워 있었다. 오랜 세월 아브라모비치는 평생의 반려자인 울라이와 함께 공연을 했기 때문에, 남성과 여성의 관계도 작품의 주제 가운데 하나였다. 그녀는 활발한 공연을 통해 얻은 경험을 2003년에 베를린에서 자신이 설립한 인디펜던트 퍼포먼스 그룹에 속한 후배 예술가들에게 전해주고 있다.

아브라모비치는 1997년 베니스 비엔날레에서 〈발칸 바로크〉를 통해, 유고슬라비아의 역사와 개인사에 일어났던 비극을 극복하려는 인상 깊은 작업을 했다. 퍼포먼스 〈기만Delusional〉(1994)에 흐르는 정서의 중심에 그대로 남아있던 백계무책이었던 구 유고슬라비아에서 일어났던 사태에 대한 분노가, 그로부터 3년 후 공연한 〈발칸 바로크〉에 고스란히 드러나 있다. 피투성이의 뼈들을 통해 내전의 무수한 희생자들을 떠올리게 함으로써, 돌이킬 수 없는 과거에 대한 애통한 심정을 표현했다. 하나하나의 뼈를 의식을 치르듯 씻어내는 것으로 죽음을 감정적으로 극복하는 과정을 시작한다.

아브라모비치는 민요—매일 다른 노래—를 끊임없이 반복해 부르며 뼈를 씻어내는 매우 힘든 퍼포먼스를 했다. 그녀는 퍼포먼스를 통해 자주 구 유고슬라비아의 전통의식을 표현했는데, 장례식에서 부르는 만가를 불러 죽음 앞에 비통해하는 동포를 위로했다. 아브라모비치는 은유적이고 신체와 관련된 행위가 자신의 기억을 표현할 수 있도록 3개의 비디오 이미지를 사용했다. 자신의 아버지와 어머니의 상반신을 각각 보여주는 두 개의 스크린은 1940년대 이후 고국의 정치적 격변의 소용돌이를 지나온 파란만장한 개인사와 관련된 것을 나타내고, 세 번째 스크린에는 자신의 전신을 보여준다. 그중 한 장면에서 그녀는 발칸 반도의 사자쥐 (발칸 반도에 살던 특이한 쥐의 종류로, 자멸했다)에 대한 이야기를 하는 하얀 코트를 입은 동물학자로 출연하고, 또 다른 장면에서는 민속음악에 맞추어 황홀하게 춤을 추는 모습을 보여준다.

아브라모비치에게 있어서 대중 앞에 출연하는 것은 그녀의 행위예술에 없어서는 안 될 부분이다. 그녀는 이렇게 말했다. "만약 내가 부엌에서 감자 껍질을 벗기다가 손가락을 베인다면, 아마 심약해져서 울지도 모른다. 그러나 내가 관객 앞에서 자해를 하는 것은 조금도 감정을 상하게 하지 않는다. 나는 공연을 위해 정말 무엇이든 할 수 있고, 거기에는 어떤 한계도 존재하지 않는다. 나는 절대적인 자유를 느낀다."

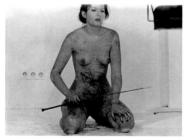

토마스 립스 Thomas Lips, 1975

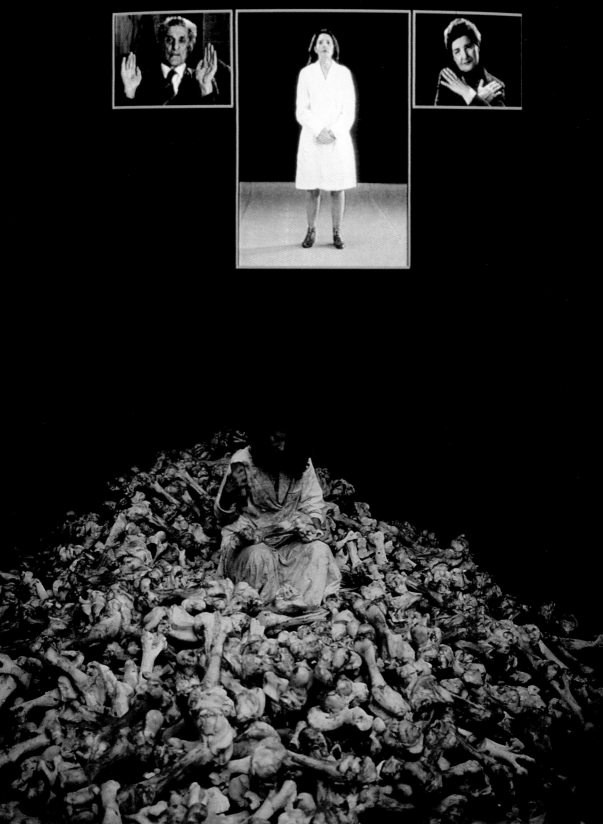

3가지 적응 연구(1. 눈 가리고 캐칭하기)
3 Adaptation Studies (1. Blindfolded Catching)

슈퍼-8mm 필름, 흑백, 음향 없음, 각 3분

1940, 뉴욕(NY), 미국

비토 아콘치는 인간의 몸에 초점을 둔 개념적인 작품들로 인해 1970년경 행위예술의 중심인물 가운데 한 사람이 되었다. 그 후 인간의 몸이라는 요소에 다른 요소를 더해 완성한 그의 작품들은 이런 행위적인 접근방법 이상으로 큰 성공을 거두게 된다. 처음부터 그의 예술세계는 내면과 외적인 것, 개인적인 것과 공적인 것 사이의 경계를 허문 관계성에 주목할 것을 예고하고 있었다. 이런 연유로 아콘치는 퍼포먼스, 설치 작품, 공공미술, 건축 분야를 넘나들며 작품 활동을 했다. 영문학을 전공한 그는 시를 쓰고, 버나데트 메이어와 함께 『0에서 9까지』란 문학잡지를 1967년에 뉴욕에서 발간하기도 했다. 책장, 글, 독서, 몸, 그리고 장소 등으로 이루어진 '문학'이라는 복합적인 시스템을 통해, 그는 글 쓰는 행위의 범주를 개념예술과 미니멀 아트라는 맥락에서 광범위한 육체적 행위로 넓혔다.

1969년 초에 아콘치는 자신의 몸을 소재로, 3년도 넘게 공적 공간, 갤러리, 자신의 스튜디오, 때로는 관객 앞에서, 때로는 관객이 없는 상태로, 수많은 개념적인 퍼포먼스를 했다. 영화용 카메라나 비디오용 카메라를 자아도취적 거울과 그것을 반영하는 매체로 사용해서, 존재와 부재는 물론, 사적인 영역과 공적인 영역, 인간의 몸과 몸의 미디어적 이미지의 관계성을 표현했다. "서로 얼굴을 맞대고 대면함: 관객이 화면 속의 사람과 마주 봄. (관객으로 하여금 자신의 얼굴과 거의 똑같은 크기의 얼굴을 화면에 비치게 한 후 그 화면을 마주하게 하면, 영화 속에서 그 관객은 20피트 높이의 화면과 마주하게 된다.)" 아콘치에게 카메라는 그의 행위예술에 있어서 필수불가결한 것이다. 그가 렌즈를 들여다보는 순간 '카메라의 눈'은 아콘치가 자신의 몸과 자신의 몸이 공적 공간과의 관계를 맺는 순환을 기록한다. 그 속에서 몸은 전자화되어 이전의 행위는 미디어 이미지가 되고, 인간의 몸은 공적 공간에 놓이게 된다.

아콘치는 자신의 퍼포먼스를 실험적으로 구성하지 않고, 인간의 신체 구조, 그것의 물리적 한계, 그리고 감정 표현을 위한 감수성을 분석한 틀 안에서 명확한 계획에 따라 체계화한다.

〈3가지 적응 연구〉에서, 아콘치의 몸은 3개의 서로 다른 특이한 상황에서 적응을 시도한다. 〈눈 가리고 캐칭하기〉에서는, 눈을 붕대로 가린 아콘치가 누군가에게 앞을 볼 수 없는 자신을 공격하도록 하고 그 반응을 기록했다. 〈손과 입〉에서는 반복적으로 자신의 손을 최대한 입 안 깊숙이 찔러 넣었고, 〈비누와 눈〉에서는 다른 작품에서도 자주 그랬듯이 카메라를 응시하고 있고, 두 눈을 더 이상 뜨고 있을 수 없을 때까지 비눗물을 두 눈에 내뿜는 것을 기록했다.

이 3부작에서, 아콘치는 관객의 긴장감을 유발시키려고 했다. 어떤 관객이 처음에는 몸의 방어적 반응을 비교적 무관심하게 지켜본다고 하더라도, 입 안으로 손을 쑤셔 박는 것을 지켜보는 일은 불편한 감정을 유발할 것이다. 마지막 장면에서 아콘치는 카메라에 바싹 갖다 댔던 눈을 갑자기 떼어냄으로써 모니터 앞의 관객과의 관계를 끊는다. 관객들은 직접성을 잃게 되어 과거에 일어난 사건과 그 사건이 담긴 영상 사이에 존재하는 거리감을 갖게 된다.

아콘치는 미디어 이미지를 계산할 수 있는 요소라고 생각했기 때문에, 그것을 의도적으로 힘의 매체로 사용했다. 그의 얼굴, 몸, 그리고 행위는 그것들로 인한 미디어적 이미지가 트레이드마크처럼 되면서, 그것의 부정적인 결과가 영향을 미쳤다. 이런 형태의 아이콘화와 더불어 1973년에 일부 관객들이 퍼포먼스를 방해한 사건으로 인해 아콘치는 자신의 몸을 소재로 한 작품을 그만둘 수밖에 없었다.

다음 작품 Following Piece, 1969

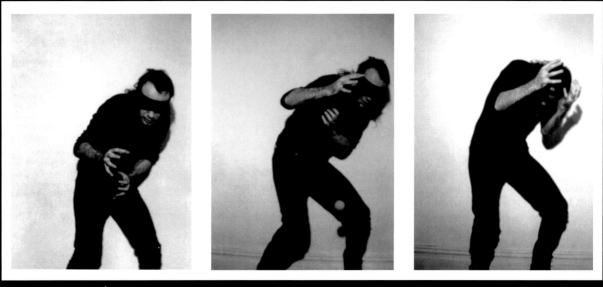

집
Talo/The House

3채널 비디오, DVD, 컬러, 음향, 14분

1959, 헤멘린나, 핀란드

에이야–리사 아틸라는 다양한 서술적 기법으로 실험적인 작업을 하는 작가 중 비교적 젊은 세대에 속한다. 그녀는 단계적으로 진행되는 이야기 형식을 탈피해서, 복잡하고 다면적인 관점을 지닌 제임스 조이스의 소설을 떠올리는 불연속적인 형식으로 작품을 구성한다. 그래서 아틸라는 기존의 시간과 공간에 대한 고정관념을 무시하고, 실제 상황의 관점에서 존재의 근본적 조건들을 다시 생각한다. 그녀가 구성하는 복잡한 이야기들은, 〈위안을 주는 서비스Consolation Service〉(1999)에서와 같이 동반자 관계를 통한 사회적 관계에서 시작된다.

그녀의 작품 〈6이 9라면〉(1995)에 등장하는 13세부터 15세 사이의 소녀 다섯 명은 각각 다른 방식으로 성에 눈떠가는 과정을 카메라 앞에서 설명한다. 이처럼 급격하게 변하는 상황에 처한 사람들이 자신을 발견하는 것에도 그녀는 관심을 기울였다.

아틸라는 필름과 비디오를 매체로 사용해, 영화관뿐만 아니라 화이트 큐브 미술관에서 전시하는 등 다양한 장소에서 공연했다. 기본적인 조사와 기록을 기반으로 그녀가 구성한 이야기를 화면 속의 인물이 연기하는 장면들은 어느 정도 사회적 현실과 맞아떨어진다. 그래서 광고나 뮤직 비디오 같은 미디어에 암시된 내용이 그녀가 만든 필름에서 구체화된다.

제11회 카셀 도큐멘타에서 처음 선보인 비디오 설치 작품 〈집〉은 세 대의 영사기를 사용했다. 이 작품은 현실감을 잃어가는 어떤 여인의 이야기다. 그 여인은 자신의 일상생활에 지장을 주고, 시간과 공간의 '정상적인' 구조가 틀렸다고 말하는 목소리를 듣는다. 이 작품은 정신병을 이겨낸 사람들과 이야기한 것을 토대로 했다. 아틸라는 왜곡된 공간적 시간적 인식을 영화적으로 이해해서, 비정상적인 사고의 프로세스를 시청각적으로 재현하고자 했다.

주인공은 엘리사로, 그녀의 집과 가문비나무 숲 가까이에 있는 정원이 왜곡된 인식 속에 존재하는 영역이다. 엘리사가 차를 타고 집으로 오면서 집 안으로 들어설 때, 카메라 밖으로부터 "나는 집을 가지고 있어. 집에는 방들이 있어"라는 소리가 들리기 시작한다. 화면에 나타나지 않는 인물이 핀란드어로 그 말을 하고, 그 말들을 영어로 번역한 글자가 화면에 나타난다. 주위의 숲, 건물의 외부, 집 내부를 세 개의 화면에 번갈아 나오게 만들어 시각적으로 다른 모티프와 관점이 끊임없이 서로 번갈아 나오면서 정보를 왜곡시킨다. 이것이 실제 상황이 아니라는 것은 냉장고의 웅웅거리는 소리가 부엌이 아닌 거실에서 들리고, 텔레비전에 보이는 소 한 마리가 엘리사의 뒤를 따라 방을 지나가는 장면에 의해 드러난다.

또한 초현실주의 회화에서 경험하는 것처럼, 엘리사가 삼림지대와 같은 곳에서 자유롭게 떠돌아다니는 환상적인 순간을 통해 현실성을 상실했다는 것을 확인하게 된다. 카메라 밖에서 들리는 목소리는 어떤 장소도 확실한 것은 없다는 것을 우리에게 말해준다. 결국 장소와 시간은 변할 뿐만 아니라 주인공의 외모도 변한다. 영혼의 창으로 많은 사람들이 클로즈업해서 묘사했던 눈은 서로 다른 크기로 나타나고, 볼은 다른 부위에 있거나, 윗입술이 더 두껍게 묘사됨으로써, 집처럼 인간 세포도 시간이 지나면서 소멸된다는 것을 일깨운다.

아틸라는 자신의 작품을 통해 〈집〉의 경우처럼 간혹 불확실한 상황까지도 포함된 매우 다양한 상황에 처한 사람들의 정체성을 지속적으로 규명해왔다.

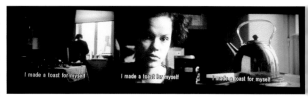

6이 9라면 **If 6 Was 9**, 1995

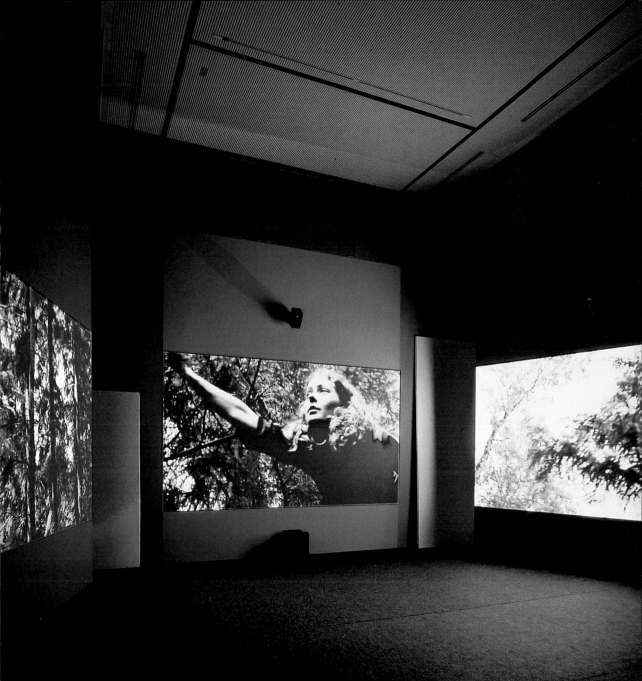

전기를 이용하는 지구
Electric Earth

8채널 비디오, 레이저디스크, 컬러, 음향, 9분 50초

1968, 리돈도 비치(캘리포니아), 미국

더그 에이켄은 1999년, 제48회 베니스 비엔날레에서 〈전기를 이용하는 지구〉로 특별상을 수상함으로써 자신의 예술적 전환점을 마련했다. 그는 필름, 비디오, 건축, 음향, 사진을 결합해 시청각적 요소와 공간적 요소를 밀접하게 연관시킨 인상적인 연출을 한 작품들을 통해, 인간과 인간을 둘러싼 사회와 자연환경과의 연관성에 늘 관심을 가졌다. 황량한 풍경, 사람이 떠나가 버린 마을, 다 허물어져 가는 산업 지역, 좋지 않은 영향을 미친 글로벌 미디어 문화 등이 더그 에이켄이 관심을 가졌던 주요 촬영장소인 동시에 주제다.

상영시간이 10분 남짓인 비디오 〈전기를 이용하는 지구〉의 첫 장면에서, 어느 한 젊은 남자가 침대에 누워 리모컨으로 텔레비전 채널을 휙휙 바꾸면서 "오랜 시간 동안 나는 나를 둘러싼 것들에 순응하기 위해 춤추듯 빨리 움직였지. 그것은 나에게 음식과도 같아. 나는. 그 에너지를, 정보를, 받아들이고 싶다. 이제야 나는 알겠어"라고 중얼거린다.

그 다음 장면에서, 주인공은 사람들이 떠나버린 밤의 도시를 걸어 지나간다. 그는 비행장을 가로지르고, 거리를 지나, 회사, 가게, 공장 등을 지나고, 주차장을 가로지르면서 마지막 문장인, "이제야 나는 알겠어"를 계속 반복한다. 남자의 발걸음은 점점 더 리드미컬해지는 리듬에 맞춰지는데, 그것은 가로등, 현금인출기, 진열장의 조명, 빨래방의 네온조명 등 대도시에서 볼 수 있는 전기를 이용하는 대표적인 것들과 흥미로운 대조를 이루는 선율이라는 것을 알 수 있다.

장소가 도시라는 것을 분명하게 하는 시청각 효과를 위해 야간 조명과 자동차 창문이 오르내리는 소리, 팝 머신 소리, 그리고 "이제야 나는 알겠어"라는 사람의 목소리가 포함된다. 그로 인해 유기체적인 몸과 자동판매기의 기계적인 잔해 사이와, 인간 본성과 인공적으로 창조된 요소들 사이의 경계를 허물면서, 독립체로서의 기계에 대한 진부한 표현들이 현대적 형태로 되살아난다.

에이켄은 〈전기를 이용하는 지구〉의 공간을 설계할 때, 관람자를 만족시키기에 부담이 큰 멀티스크린을 설치하기로 결정했다. 빠르게 번갈아 나오는 이미지가 담긴 다양한 장면들을 연달아 매단 각각의 화면에 나오도록 했다. 한 화면에 넓은 주차장 풍경이 나타나는가 하면, 다른 화면에는 현금단말기 같은 세부적인 것에 초점을 맞춘 영상이 나온다. 초점을 맞춘 그리고 초점을 맞추지 않은 촬영 장면이 화면에 번갈아 나오는 것에 의해 대도시라는 것을 분명하게 나타낸 것과 마찬가지로 전기의 힘과 휘발성이 강조된다.

장면 전환, 회화적 미학, 다양한 영상 등을 이용함으로써, 에이켄은 TV 채널을 휙휙 바꾸는 장면 다음에 도시를 지나는 발걸음이 나오게 하는 등, 이야기의 리듬을 지녔으되 불연속적인 구조도 공존하는 양식으로 변형시킨다. 그러므로 에이켄에게 있어서 줄거리를 가지고 진행되는 이야기와 획일적인 '이미지의 태피스트리'는 서로 배타적인 정보 시스템이 아니다. 그럼에도 비디오 설치 작품은 끝없는 전기의 흐름을 통해 무한한 듯 보이는 하나의 차원을 수립한다. 에이켄은 20세기가 끝나가는 시점에 끝없이 진동하는 (도시의) 에너지 흐름을 시각화했다.

계절풍 Monsoon, 1995

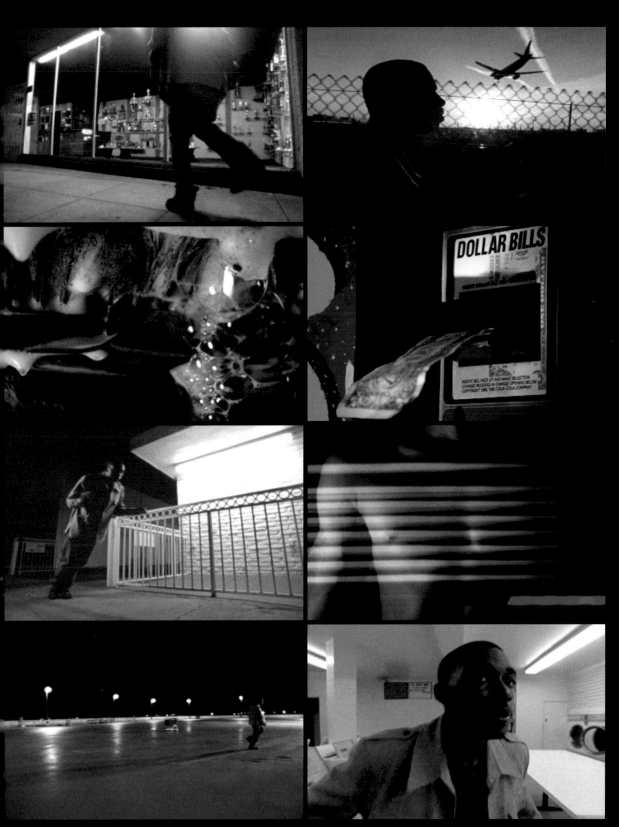

귀로
Homeward : Bound

2채널 비디오, DVD, 9분 30초

1963, 오도 에쿠, 나이지리아

올라델레 아지보예 밤그보예의 전기를 보면, 한 사람의 문화적 정체성과 문화권의 정의에 대한 의문을 갖게 된다. 나이지리아에서 태어난 그는 오래 전부터 영국에서 살고 있다. 글래스고에서 화학공학과 공정공학을 공부하다가, 후에 순수예술로 전공을 바꾸어 슬레이드 미술학교에서 공부를 마치고, 런던 유니버시티 칼리지에서 '미디어 파인 아트와 이론' 분야 석사학위를 취득한 그는 사진과 비디오 작업을 통해 적지 않은 국제적 인기를 누리고 있다.

1980년대 말부터 발표한 사진 연작에서 밤그보예는 자신의 몸을 통해 정체성을 드러낸다. 그는 카메라 앞에서 다 벗은 몸으로 포즈를 취하고, 배경에 아프리카산 섬유를 사용한다. 강렬한 아름다움을 발산하는 작품들은 보는 사람으로 하여금 아프리카 원주민들은 어디서 왔으며, 어떤 환경에서 살고 있으며, 그들의 문화적 자아상은 무엇인가에 대해 다시 생각하게 만든다. 그리고 그들에 대한 자신들의 진부한 생각에 대해 재고하게 한다.

1997년 제10회 카셀 도큐멘타에서 처음 선보인 비디오 설치 작품 〈귀로〉를 통해, 밤그보예는 아프리카 대륙에 대한 이미지와 관련된 진부한 생각을 바로잡으려고 했다. 오늘날 아프리카에 대한 서구의 인식은 여전히 과거 식민주의로 인한 극단적이고 낭만적으로 미화한 것과, 뉴스에 나타난 이미지에 의해 아프리카에서 일어나는 반란 과정에 대해 전 세계적으로 무관심하게 된 것 사이를 오락가락하고 있다. 밤그보예는 아프리카의 일상과 이런 극단적이고 지나치게 단순화된 상황을 대조시킨다.

〈귀로〉를 제작하기 위해 밤그보예는 모국 나이지리아로 돌아갔다. 8장으로 이루어진 작품에서 그는 점점 희미해지게 하거나 혹은 정지된 이미지를 끼워 넣거나 하는 등의 미학적 개입을 하지 않고, 아프리카의 '일상적인 평범한' 삶은 물론 색다른 삶을 기록했다. 그는 아프리카 대륙에 없어서는 안 될 물이란 주제에 초점을 맞추어, 어린이들이 힘겹게 물을 길어오는 모습이나, 정글 속에 있는 작은 물웅덩이를 화면에 담았다. 짧은 한 장면에서는 카메라를 손에 든 자신의 그림자를 잠시 비치기도 했다.

오랜 시간 대상을 따라다니던 카메라는 시골을 지나 북적거리는 활기와 변화무쌍한 삶이 지배하는 도시로 우리를 안내한다. 오버랩된 사진들은 끊임없이 움직이고 흐릿하며 자세한 설명적인 정확성에 반기라도 드는 듯 서정적이다. 또한, 의례적이고 전통적인 관습들이 반주에 맞추어 진행된다.

이런 서정적인 이미지들과 대조적으로, 밤그보예는 르우벤 아요이비토예라는 남자가 자신의 인생을 이야기하는 모습을 그의 집 앞에서 촬영한다. 그는 자신의 부모, 파일럿이 되고 싶은 자신의 소망, 서독의 우에테르젠 공군기지에서 군 생활을 했던 시절에 대해 이야기한다. 오래된 흑백사진과 신문기사가 그의 이야기를 뒷받침한다. 두 번째 인물로 E.D. 밤그보예가 등장한다. 그러나 그는 자신만의 이야기가 아니라 아프리카의 국내에 사는 아프리카 흑인의 모습을 보여준다.

밤그보예의 작품 〈귀로〉에 나타난 이미지들은 다큐멘터리적인 기록과 서정적인 묘사 사이를 감지할 수 없을 만큼 미세하게 오락가락한다. 더 나아가 그는 이런 아프리카 국가의 개인과 집단의 일상생활 속에서 서구인들이 가진 진부한 이미지를 배제한 역사적 확실성을 추적한다.

> "나는 정신분석의 영향을 받은 예술 활동의 성적 취향, 문화적 정체성과 사람들의 정체성에 관심을 두고 있으며, 흑인의 문화 속에 산재해 있는 요루바(나이지리아인)의 미학을 수용하는 법을 배우고 탐구하는 데 관심이 있다."

올라델레 아지보예 밤그보예

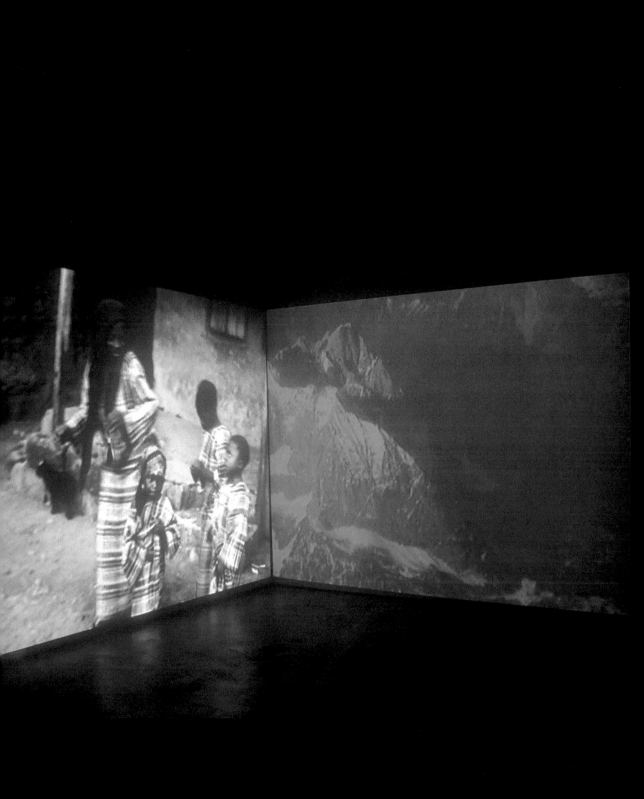

엄마+아빠
Mother+Father

두 열로 배치한 6채널 비디오 설치, 컬러, 음향, 엄마: 13분 15초, 아빠: 11분

캔디스 브라이츠의 비디오 설치 작품 〈엄마+아빠〉에 12명의 할리우드 스타가 출연한 연극적인 장면을 보고 관람자들은 흥분에 휩싸였다. 두 부분으로 이루어진 이 설치 작품으로 2005년 베니스 비엔날레에 멋지게 등장한 브라이츠는, 세계적인 코드이자 공동의 기억 속에 확고하게 자리 잡은 이미지인 할리우드 스타를 작품의 소재로 사용했다. 다양한 언어가 혼재된 남아프리카공화국에서 태어난 브라이츠는 시청각적인 국제 공통어를 만들어, 대중매체에 의해 좌우되는 국제사회를 표현하는 데 사용했다.

1972, 요하네스버그, 남아프리카공화국

6개의 모니터가 둥그런 모양을 그리며 한 줄은 〈엄마〉, 다른 한 줄은 〈아빠〉를 위해 세워져 있어서, 관객들은 줄지어 있는 모니터를 영화 화면이기라도 한 듯 연관시켜 봐야만 한다. 불규칙한 간격과 다양한 쇼트로 다이안 키튼, 메릴 스트립, 셜리 맥클레인, 페이 더나웨이, 줄리아 로버츠, 수잔 서랜든의 모습이 한 줄의 화면에 나타나고, 더스틴 호프만, 스티브 마틴, 하비 키틀, 도날드 서덜랜드, 토니 단자, 존 보이트의 모습이 다른 줄의 화면에 나타난다. 그들은 밀집된 집단의 형태로 매우 인상적인 장면을 만든다. 브라이츠는 주연한 영화의 맥락으로부터 그들을 벗어나게 해서 엄마, 아빠, 그리고 아이들 사이의 복잡한 관계를 중심으로 돌아가던 이야기를 모두 지워버려, 할리우드 영화를 가공되지 않은 재료로 만들었다. 배우들은 감정이 배제된 어두운 배경 앞에 모습을 드러낸다. 계단이라든가 문, 팔걸이의자를 암시하는 몇몇의 소품만이 눈에 띄고, 10분 남짓한 비디오 상영시간 가운데 짧은 장면에서는 아이들의 모습도 보인다.

공들여 편집하는 과정을 통해, 행위나 짧은 독백 등의 다양한 장면들을 번갈아 연결시키고, 화면의 전환을 매우 빠르게 처리함으로써 주인공들을 시청각적으로 자유자재로 연출했다. 이따금 서로 다른 시나리오들이 한편에서 보이는 동안 어떤 화면은 검은 채로 남아 있기도 한다. 이 작품에서 각각의 장면들의 음향과 이미지가 DJ가 레코드를 스크래칭 하는 것처럼 매우 빠르게 계속 반복되는 것에서 브라이츠가 음악을 좋아한다는 것을 알 수 있다. 그녀는 특히 팝뮤직을 세계화된 세상에 필수적인 요소로 보았다. 이 작품과 함께 2005년에 발표한 〈왕King〉이나 〈여왕Queen〉 같은 작품을 통해, 그녀는 대중음악과 그것의 보급에 관심을 보였다.

〈엄마〉와 〈아빠〉에서 시도한 율동적인 전자 콜라주를 통해 브라이츠는 놀랄 만큼 명쾌한 방법으로 엄마와 아이 사이의, 아빠와 아이 사이의 갈등의 감정적인 영역을 해석했다. 배우들의 연극적 퍼포먼스들, 반복과 카메라 앵글의 갑작스런 변화 등은 엄마와 아빠의 고립된 상태를 강조한다. 브라이츠는 대중매체로서의 영화적 환상을 배제하고, 완전한 매체로서의 스타들의 모습을 강조하는 연극적 요소를 도입함으로써 이미지 사용에 대해 비평적 시각을 가질 수 있는 계기를 마련했다. 과장된 엄마 혹은 아빠의 이미지를 지배적인 미디어 산업의 산물로 제시했다.

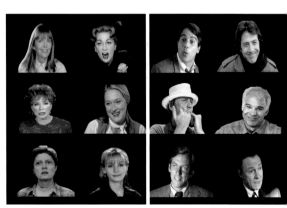

엄마+아빠 Mother+Father, 2005

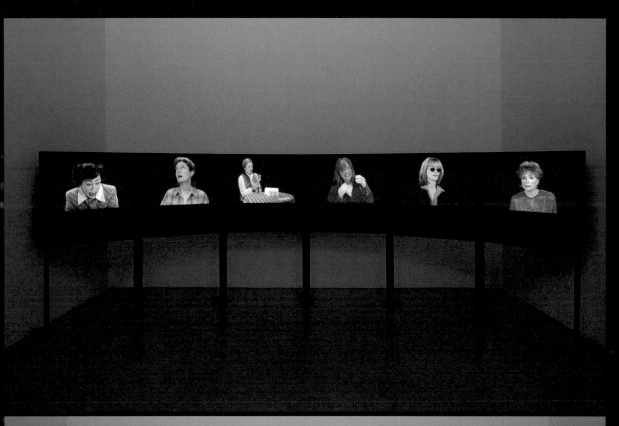

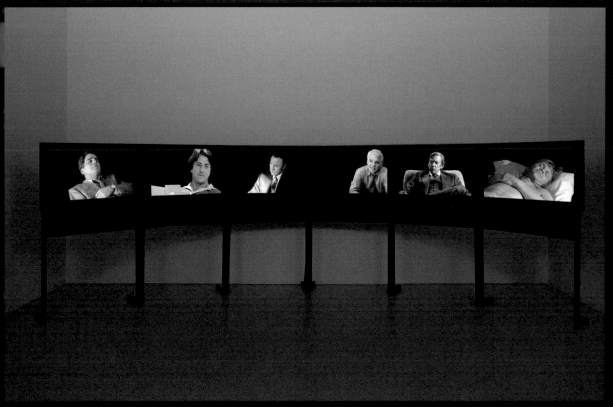

7개의 덧없는 인상
Sept Visions Fugitives

싱글 채널 비디오, 컬러, 음향, 30분

1945, 발랑스, 프랑스

필름과 비디오 작품을 통해—그 가운데 다수는 프랑스 국영 텔레비전과 공동으로 제작되었다—로버트 카엔은 음향과 시각적 구조를 혼합함으로써, 음악과 비주얼 아트를 합성하는 전통을 따랐다. 파리 국립음악사범에 다닐 때 피에르 셰퍼의 문하에서 구상음악을 공부한 그는, 1950년대와 1960년대 관현악보 작성의 새로운 시스템을 구축했다. 그것으로 존 케이지, 피에르 불레즈, 칼하인츠 슈톡하우젠과 같은 작곡가들이 새로운 모범을 만들었다.

그러나 카엔은 추상에 가까워지는 고전적 모더니즘의 전형적인 방법을 따르는 대신에 음악적 구조를 현실을 형상화하기 위해 광범위한 세계를 창조하는 기반이라고 생각했다. 때문에 그는 정적이거나 동적인 이미지를 담은 장면에 다양한 음악적 속도를 더한 작업을 했다. 비디오 설치 작품 〈Tombe〉(1997)에서, 장난감, 옷가지, 채소, 심지어 사람 등의 다양한 오브제들이 화면에서 사라질 때까지 하늘색 배경을 거슬러 서서히 흘러간다. 다양한 속도와 순수한 푸른색의 긴 컷은 관람자로 하여금 명상과 예지의 상태를 유지하게 한다.

카엔은 외국의 여러 도시와 시골을 여행하면서 그 도시를 주제로 작업했을 뿐만 아니라, 짧은 만남의 형태로 접한 외국 문화를 주제로 삼았다. 여행은 일시적인 활력이나, 다른 장소나 상황에서 동일한 지위나 기능을 갖는 어떤 사람이나 사물을 발견하는 시간의 흐름을 비유하기에 좋다.

〈7개의 덧없는 인상〉은 카엔의 중국 여행 경험을 토대로 한 작품이다. 프랑스인의 시각으로 중국의 일상과 특별한 식민사적 전통뿐 아니라, 서구의 시각으로 왜곡된 아시아 지역의 문화적 역사적 이미지와 마주했다.

중국의 숫자들로 나눈 7개의 에피소드에서, 카엔은 중국이라는 국가와 그 국민, 아시아 문화권의 철학자들을 시청각적인 방법을 통해 조사했다. 첫 장면에서 기차라는 모티프를 가지고 젊은 사람들의 눈을 극단적으로 클로즈업하는 것으로 시작해 삶의 끝없는 변화의 알레고리를 만들었다.

그는 국제적으로 공통된 연관성을 이용해서, 새로운 세상을 떠도는 방랑자를 상징한다든지, 멀리 보이는 풍경을 통해 무한한 우주를 떠올리게 하고, 중국 여인들의 머리를 통해 그들의 삶을 상징했으며, 얼굴을 통해 아시아인의 정신성을 반영하는 식으로 서술적이고 상징적인 요소들을 7개의 에피소드에 담았다.

목가적인 느낌과 감정을 자제하는 기록물로 이루어진 이미지의 연속은 어떤 명백한 계획에 의한 것이 아님에도 불구하고 이미지들의 배열, 몽타주, 색채의 사용, 개별적인 모티프의 융합을 통해 중국을 함축적으로 나타내고 있다. 연관성, 진짜와 똑같은 정확한 기록, 그리고 디지털 방식으로 낯설게 만든 장면들은 중국인들의 사고와 행동의 불가사의한 부분 등을 충분히 전달한다.

카엔은 이런 시각적 재료에 중국 사람들의 일상생활에서 들리는 소리와 중국의 음악을 혼합해 감정을 자극하는 요소를 덧붙였다. 불교 수도승의 노래 소리가 대미를 장식한다. 결국 관람자는 중국에 대한 사실적 인상과 사실이 아닌 현실 사이에 존재하는 갈등의 현장에 있는 자신을 발견하게 된다.

"시청자들은 가령 아이가 매트리스에서 깃털을 털어 없애기 위해 하는 전통적인 방법 같은 순수한 인상들과, 일, 자유, 중국인의 일상 등의 삶과 더불어… 결국은 장례식, 새, 그리고 시간의 흐름을 상징하며 등에 짚단을 지고 가는 남자… 등의 이미지를 통해 죽음에 대한 근본적인 문제들에 직면하게 된다. 나는 내가 아는 것을 나만의 정형화된 이미지로 만들기 위해 노력했다. 순수한 인상과 가공되지 않은 영화의 소재들을 원래 그것들이 가지고 있는 것보다 훨씬 더 잘 나타내기 위해 완전히 재작업을 했다."

로버트 카엔

3가지 이행(移行)
Three Transitions

싱글 채널 비디오, 컬러, 음향, 4분 53초

1943, 뉴욕(NY), 미국

피터 캠퍼스는 비디오 전자매체로 실험적인 작품을 한 첫 세대 예술가에 속한다. 1960년대 초에 그는 뉴욕의 시티 칼리지 필름 인스티튜트에서 공부한 후 제작 매니저와 편집기사로 일하면서, 1960년대 말에 메트로폴리탄 미술관에 전시하기 위해 몇 편의 다큐멘터리 영화를 제작했다. 1971년에 그는 자신의 첫 번째 예술 비디오테이프인 〈다이내믹 필드 시리즈〉를 만들었다. 캠퍼스의 초기 비디오그래픽 작품은 1970년대에 기반을 두고 있다. 그때까지도 이런 새로운 전자매체의 기술적 가능성과 비디오그래픽과 미디어를 통해 자아를 탐구하는 것이 캠퍼스와 비토 아콘치, 조앤 조나스, 브루스 나우만을 포함한 그의 동시대인들이 관심을 쏟은 중심주제였다. 그래서 캠퍼스는 행위와 자신의 이미지, 그리고 비디오 테크놀로지를 통합하는 것에 매료되었으며, 〈3가지 이행〉이 그 전형적인 예다. 오늘날 고전이 된 5분 남짓한 길이의 이 비디오테이프는 1973년 보스턴에 있는 WGBH 텔레비전 스튜디오에서 만들어졌다. 그곳에서 존 케이지, 앨런 카프로, 백남준, 오토 피네, 윌리엄 웨그먼 같은 예술가들이 이미 1960년대부터 전자적 소재로 실험을 해왔다.

〈세 가지 이행〉은 원래 하나의 작품으로 계획된 것이 아니라, 어떤 작품의 일부인 세 시퀀스로 구성되었다. 첫 장면에서 캠퍼스는 다단계 라이브 피드백 시스템을 사용했다. 캠퍼스는 처음에 연한 갈색 종이 벽 앞에서 뒤로 돌아선 상반신을 보여준다. 그런 다음 그는 종이에 좁고 긴 구멍을 내는데, 이런 행위는 1960년경 〈Tagli〉란 작품으로 미술의 공간적 차원을 넓힌 이탈리아 예술가 루치오 폰타나를 떠오르게 한다. 그러나 비디오 이미지를 통해 캠퍼스는 종이뿐만 아니라 그 자신의 몸에도 역시 좁고 긴 구멍을 낸다. 먼저 자신

의 두 손을 찌르고, 다음에는 자신의 두 팔을, 마침내 다 찢어 열어젖힌 곳을 통해 자신의 상반신 전체가 개복된다. 비디오 이미지에서 캠퍼스는 자신을 관통해 힘겹게 움직이는 것처럼 보인다. 그 행위는 두 대의 카메라로 기록되었다. 한 대의 카메라는 관람자가 보는 이미지를 나타내기 위해 캠퍼스 뒤에 세워졌고, 두 번째 카메라는 캠퍼스의 뒷모습을 보여주기 위해 종이의 반대편에 설치되었다. 그런 다음 그 두 이미지들을 서로 겹쳐 하나의 새로운 이미지로 변형시켰다. 두 번째 시퀀스에서 캠퍼스는 자신의 얼굴에 그림물감을 반복해서 칠해 온통 범벅이 되게 한다. 캠퍼스는 전자 이미지를 조작할 수 있는 소위 블루박스 테크닉이라는 방법을 이용해 영사된 두 개의 자신의 얼굴을 합쳐지게 했다. 이로 인해 이미지와 거울에 비친 좌우가 뒤바뀐 이미지가 같은 공간에서 겹쳐지며 동시에 나타나게 된다. 그렇게 해서 그 비디오는 자아도취적인 거울인지, 혹은 자아를 인식하는 것인지, 또는 다른 사람의 자아를 보여주는 것인지 모를 의문을 불러일으킨다. 마지막 시퀀스에서 캠퍼스는 영사기에 비친 것처럼 보이는 자신의 모습이 담긴 종이를 불태운다. 그런 다음 이번에는 종이가 거울처럼 보이게 하기 위해 블루박스 테크닉을 사용한다. 거울에 비친 상 뒤로 종이와 성냥을 든 두 손만이 보이다가 결국 아무것도 보이지 않는 검은 화면만 빈 공간처럼 남는다.

1976년에 캠퍼스는 비디오 매체와 전자적 작품을 통해 자기 평가하는 작업을 중단했다가, 1995년에 컴퓨터 프로그램을 이용해 다시 작업을 시작했다.

3가지 이행 Three Transitions, 1973

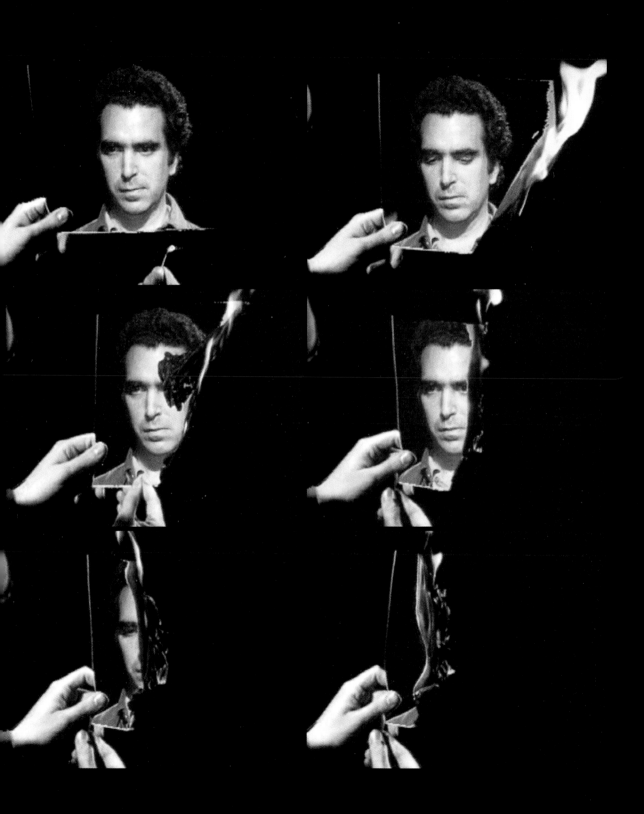

보르도
The Bordeaux Piece

싱글 채널 비디오, 컬러, 음향, 13시간

1969, 코르트리크, 벨기에

디지털 이미지의 편집으로 인해 최근 몇 년 동안 사진, 영화, 비디오의 장르 구분이 모호해졌다. 클래보우트 역시 컴퓨터를 사용해 역사적 사진인지, 실제 기록물인지, 혹은 공연 장면인지를 모호하게 함으로써 시각적 자료들을 낯설게 만들었다. 그러나 자신의 작품들을 통해 클래보우트는 그것들의 존재를 부인하기보다 개별적인 매체로서의 특이한 면을 강조했다. 다양한 기술적 매체를 교묘하게 나타내 보임으로써, 그는 관람자들에게 그 특성을 성공적으로 전달했다. 그의 작품에서는 시간적 구조가 중심 역할을 한다. 그는 자신이 제작한 최근 비디오 설치 작품들의 주제를 시간의 제약을 받는 매체 상태로 다루기 위해, 우리가 산업영화로부터 익숙한 단계적으로 전개되는 서술기법을 사용했다.

초기 작품 〈안토니오 산텔리아 유치원, 1932〉(1998)는 클래보우트가 영화적인 사진 이미지 전략에 몰두한 전형적인 예다. 그는 유치원 마당에서 놀고 있는 아이들이 보이는 오래된 흑백 사진을 사용했다. 사진이라는 매체를 통해 활기 넘치는 장면이 마치 그대로 멈춘 것처럼 보인다. 종이 인쇄는 과거에 속한 사실이라는 것을 일깨우며, 제목에 1932년을 붙임으로써 그런 사실을 강조하고 있다.

그러나 더 가까이 다가가 관찰하면, 나무 두 그루의 잎이 바람에 약하게 흔들리는 것을 알 수 있다. 이 아주 작은 변화를 통해 움직임 없이 고정된 이미지의 사진에 영화적 움직임을 불어넣었다. 그래서 서로 다른 기대를 갖게 하는 상이한 두 매체가 비디오 프로젝션에서 만난다. 나무들의 움직임을 명확하게 알게 되는 순간 어린이들이 놀이를 계속할 것 같다는 생각을 하기 시작한다.

〈보르도〉에서 클래보우트는 시간의 제약을 받는 구조를 더욱 복잡하게 구성한다. 여기서 그는 서술적 영화의 형태를 사용하면서, 처음으로 언어를 이용했다. 그 줄거리는 고전적인 것으로, 두 남자―아버지와 아들―와 한 젊은 여인 사이의 멜로드라마 같은 관계에 관한 이야기다. 주인공들은 목가적인 풍경 속에 있는 현대식의 멋진 집에서 만난다. 싱글 채널 비디오의 시작과 마지막에 보이는 풍경 전체에 펼쳐진 경관은 이야기의 틀을 분명하게 드러낸다. 영상과 음향이 계속 반복되는 것처럼 보이고, 대화와 영화 속의 행위가 자꾸 반복하는 것처럼 여겨진다. 그러나 사실은 배우들이 처음부터 반복해서 다시 시작하는 것이다. 더 오랜 시간 동안 지켜봐야만 관람자들은 영화의 실시간 환경이 일출부터 일몰까지 하루의 순환이 경과하는 것이라는 것을 알게 된다. 그래서 작품의 총 상영시간은 13시간이다.

시간의 제약을 받는 이야기 속 허구의 시간과 하루의 실시간이라는 두 시스템이 매우 복잡하게 얽히는 동안, 클래보우트는 비디오 사운드트랙으로 두 가지가 넘는 혼합된 방식을 시도한다. 헤드폰을 통해서만 말하는 소리를 들을 수 있게 함으로써, 자연의 소리와 사람들의 대화를 분리한다. 헤드폰을 사용하지 않는 관람자는 새소리라든가 벌레 소리 등 자연의 소리만 들을 수 있다. 헤드폰을 사용하야만 대화를 들을 수 있고, 그러면 자연의 소리가 배경에 영향을 미친다. 음향의 범위는 하루의 경과와 일치하는 반면, 배우들이 연기하는 이야기는 그 자체의 틀을 규정하고 반복한다.

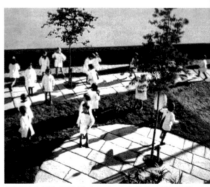

안토니오 산텔리아 유치원, 1932 Kindergarten Antonio Sant`Elia, 1932, 1998

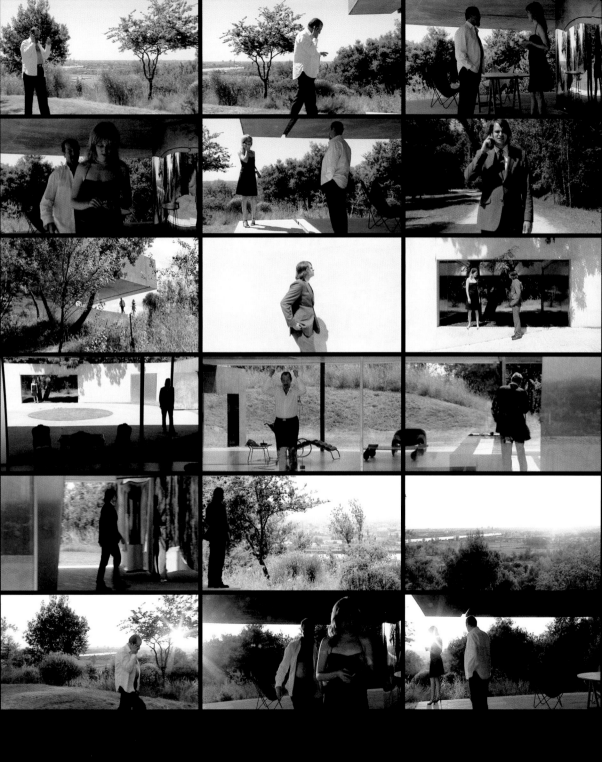

공포를 향한 여행
Journey into Fear

싱글 채널 비디오, 컬러, 음향, 시퀀스 당 15분 22초, 30개의 대화 채널, 총 460분

1960, 밴쿠버, 캐나다

스탠 더글러스의 고향인 밴쿠버는 캐나다에서 가장 중요한 무역과 교통의 중심지일 뿐만 아니라, 1930년대 이후 영화와 텔레비전 제작의 중심지였다. 제프 월도 이곳에 살고 있는 유명한 사진 예술가 가운데 한 사람이다. 본래 필름 형식으로 작업하는 더글러스는, 미디어 역사를 반영하는 동시에 진짜와 똑같이 보이는 추상화 같은 사회를 표현하기 위해 복잡한 서사구조를 사용한다. 〈공포를 향한 여행〉이란 제목은 1940년에 발표한 에릭 앰블러의 동명 소설을 영화화한 두 영화에서 따왔다. 터키에서 활약하는 그레이엄이라는 무기 중개상의 이야기로, 그레이엄을 암살하려는 시도가 감행되고, 그의 적수인 뮐러는 제2차 세계대전에서 독일이 유리하도록 거래를 연기하려는 음모를 진행한다.

이 흥미진진한 이야기는 1942년에 처음 영화화되었고, 1975년에 밴쿠버에서 리메이크되었다. 하지만 줄거리는 변해서, 처음 영화에서 음모의 배경이 제2차 세계대전이라는 정치적 환경이었던 것이, 리메이크된 영화에서는 1973년의 석유 위기로 바뀌었다. 사회적 환경이 변하면서 1970년대는 정치적인 것보다는 금융자본의 영향력에 의해 좌우되기 때문이다.

더글러스의 〈공포를 향한 여행〉에서도 두 주인공은 배에서 만난다. 그레이엄은 배의 도선사인 여인이고, 뮐러는 화물 운송 관리자다. 영화의 두 시퀀스가 진행되는 동안 자신의 음모에 그레이엄을 개입시키려고 애쓰는 뮐러의 상스런 대화가 전개된다. 배의 선실에서 그들은 금을 구매하는 것, 약물을 전달하는 것, 그리고 악당과 바보 사이의 차이점 등에 관해 대화를 나눈다. 또한 최종 목적지에 도착하는 것이 지연됨을 암시하는 대화도 나눈다. 만약 배가 목적지인 항구에 늦게 도착한다면, 뮐러의 동업자들은 7천5백만 달러의 이익을 얻게 될 것이다.

다음 두 장면이 두 가지 대화가 이루어지는 동안 전개된다. 자신의 짐 속에서 무언가를 찾지만 발견하지 못한 그레이엄은 선실을 나와 트랩에서 뮐러와 맞닥뜨린다. 그리고 뮐러는 상갑판으로 가는 그레이엄을 계속 뒤쫓는다. 두 번째 장면에서 뮐러는 짐을 가득 실은 컨테이너선을 지나는 그레이엄의 뒤를 쫓는다. 그레이엄은 컨테이너 가운데 하나에 걸려 있는 조각을 발견하는데, 그 상표에는 "메이드 인 싱가포르"라는 글씨가 보인다. 뮐러가 감추지 못하는 컨테이너를 조사하고 봉인하는 동안 그녀는 선실로 돌아온다. 이 네 시퀀스는 이야기 내용은 바뀌지만 이 순서로 반복해서 나타난다. 대화에는 다섯 개의 변형이 있다. 장면이 바뀔 때 컴퓨터는 무작위 선택의 원칙하에 어떤 대화를 들려줄지를 결정한다. 더욱이 영화 구성의 각 장면에는 두 개의 서로 다른 변형이 있다. 이것은 완전히 다른 장면과 대화를 가진 625개의 가능한 조합을 만들어낸다. 〈공포를 향한 여행〉이란 영화의 해석을 통해 더글러스는 이야기를 음모, 세력, 불신, 타산의 추상적인 게임으로 압축한다.

"〈공포를 향한 여행〉은 끝없이 순환하는 항해다. 그러나 사람들이 점점 더 그 구조를 깨닫게 되면서 적어도 미래가 어떻게 역사가 되는지를 직감하게 될 것이다."

스탠 더글러스

빠른 장면 전환. 관찰의 기본요소
Schnitte. Elemente der Anschauung

싱글 채널 비디오, 흑백, 음향, 10분

1940, 린츠, 오스트리아

1960년대 말에, 사람들이 전후 사회의 보수주의자들의 사고구조에 관심을 가지고 있을 때, 발리 엑스포트는 빈 행동주의자 그룹에서 활동했다. 그녀의 예술적 목적은 도발, 그리고 이것과 관련된 예술적 방법들의 급진적인 확대였다. 엑스포트는 퍼포먼스 예술가, 미디어 아트의 선구자, 사진가, 언어학자, 그리고 그 외의 분야에서도 활약했다. 한 사람의 여인으로서 그녀는 가부장제 사회로 특징지어지는 사고방식, 그리고 그 뿌리까지 흔들릴, 고정된 성역할 구조를 실험했다.

1966/67년경에 엑스포트는 고전적인 객석과 일반적인 재현 체계를 버리고 새로운 관람 형식과 재현 방식을 만들어내고자 하는 '확장된 영화'로 매스미디어와 새로운 테크놀로지를 사용하기 시작했다. 〈탁구Ping Pong〉(1968)에서 그녀는 영화팬들이 탁구 라켓과 공으로 캔버스에 득점을 표시할 수 있도록 함으로써 그들을 단지 관람만 하는 피동적인 굴레로부터 벗어나게 했다.

그녀의 가장 극적인 행위 예술 가운데 하나는 〈손으로 가볍게 두드리고 만지기〉(1968)다. 이것은 실험적인 영화의 영역과 그녀의 여성운동가로서의 관심이 만나 이루어진 작품이다. 엑스포트는 자신의 벌거벗은 가슴 앞에 작은 영화 상자를 착용했다. 그녀는 이것을 착용하고 여러 도시를 여행하면서, 행인들로 하여금 짧은 시간 동안 상자 안으로 팔을 집어넣어 자신의 가슴을 느낄 수 있는 기회를 주었다. 보는 감각 대신에 대중의 촉감에 도전했으며, 동시에 여성이 섹스 심벌로 표현되는 영화적 역할에 도전했다. 그녀는 자신의 극단적인 사고방식과 행위예술을 통해 여성성에 대한 진부한 생각들을 해체하기를 거듭했다.

1970년에 엑스포트는 자신의 첫 비디오 작품, 〈조각난 현실Split Reality〉을 제작했다. 이 작품은 1967년부터 구상해온 것을 기반으로 한 편의 비디오 시로 만들어졌다. 모니터에는 헤드폰을 끼고 마이크 앞에서 노래를 부르는 엑스포트가 보인다. 관람자에게는 원곡이 아니라 엑스포트가 부르는 노래만 들린다. 이듬해 그녀는 8mm 영화로 소위 '시각적 텍스트' 등으로 불리는 유명한 비디오 퍼포먼스를 제작했고, 1984년에는 90분짜리 영화 〈사랑의 연습Die Praxis der Liebe〉을 제작했다.

1970년대 중반에 〈빠른 장면 전환. 관찰의 기본요소〉를 발표했다. 그것은 개념적 접근방식을 간결하게 표현한 〈시간적인 시/24번 사진을 찍은 24시간Zeitgedicht/24 Stunden〉(1970)과 같은 사진에 상당하는 비디오그래픽이었다. 비디오카메라를 가지고 주택단지—빌헬름 시대부터의, 여러 층이 있는 건물—를 관통해 자신이 그은 가상의 선을 다루었다. 실외를 촬영한 장면이 아파트의 실내 벽을 촬영한 장면과 서로 빠르게 바뀌며 번갈아 나온다. 음향 몽타주가 계속되는 동안, 주택단지의 모든 창문은 스피커가 된다. 그런 다음 내부를 보여준다. 그러나 사운드트랙은 건물 밖의 소음을 내보낸다. 그리고 이런 상황은 그 다음 장면에서 뒤바뀐다.

〈빠른 장면 전환. 관찰의 기본요소〉는 작가의 모든 작품에 기초한 개념적 전략뿐만 아니라, 공간적 구조, 건축, 공공 공간에 대해 그녀가 애초부터 관심을 가지고 있던 것에 대한 기록이다. 그 후 1980년대에 엑스포트는 기묘한 합성을 위한 이런 요소들을 더욱 발전시키기 위해 디지털 기술을 인간의 몸과 결합시켰다.

손으로 가볍게 두드리고 만지기 Tapp-und Tastkino, 1968

다시 곤경에 휘말리다
Lock Again

싱글 채널 비디오, 컬러, 음향, 3분

1971, 베이징, 중국

중국이 서구의 사업과 문화에 대해 문호를 개방한 지 10년 남짓 지나자, 유명한 중국 예술가들, 무엇보다도 작가와 순수 예술가들이 국제무대에서 활발하게 활동하고, 그들에 대한 논의도 이루어졌다. 양 후동은 진보적인 정치와 경제적 발전으로 인해 중국의 사회문화적 변화의 상징이 된 상하이에서 살면서 작업하고 있다. 자신의 사진 작품, 영화, 비디오를 통해 후동은 자아를 탐구하는 사람들에 대한 이야기를 은유적인 방법으로 풀어나간다. 그에게 사실과 허구는 같은 것이며, 기이한 초현실주의에서는 이상할 것도 없다. 사람들은 어떤 장면이나 개인적인 주제, 또는 주인공의 감정이 담기지 않은 표현과 제스처에서, 삶에 대한 무의식과 은유를 담은 그림을 추측할 수 있다.

이런 방법으로 후동은 중국의 전통과 현대적인 주제에 기술적 가능성을 결합했다. 그는 할리우드 명작과 영화사를 의식하고 자란 대중매체에 익숙한 세대에 속한다. 여러 대중매체 가운데 영화도 1920년대와 1930년대 이후 상하이의 문화생활의 중심적 역할을 해왔다.

〈다시 곤경에 휘말리다〉는 16mm 영화다. 그러나 명작으로 알려진 그 작품의 실험적 특성은 3분이라는 짧은 상영시간 안에서 전개된다. 첫 장면에서 이미 영화의 의도에 대한 암시를 주고 있다. 한 남자가 음산한 방에 털썩 앉아 있다. 잘려진 장면에는 침대만이 덩그러니 보인다. 공포, 절망, 피곤이 장면을 압도한다. 두 번째 장면은 이해하기 어려운 빠른 장면 전환 뒤에 오며, 1970년대 경찰제복을 입은 젊은 두 남자가 보인다. 한 사람은 침대에 누워 자고 있고, 다른 남자는 자는 남자를 향해 몸을 굽힌다. 그는 다른 남자의 옷에서 무언가를 찾고 있는 것처럼 보인다. 그들의 얼굴에는 싸운 흔적이 보인다. 후동은 "종종, 폭력과 죽음은 삶이 비롯되는 그곳에 있다: 그것들은 삶을 더욱 희망으로 가득 채운다"라고도 했다.

그 다음 장면에서 두 남자는 기계실, 정글, 사람들이 다 떠나간 마당 등, 사람이 살기 힘든 곳에 있다. 첫 시퀀스의 한 장면에서 어느 젊은 여인이 중국에서는 사교모임이나 휴식을 위한 장소인, 정원에서 잠이 깬다. 경찰 제복을 입은 두 남자는 실제로는 도망치지 않고, 자신들이 호수를 건널 때 탔던 노 젓는 배에서, 그리고 실내 수영장 같은 곳에서, 자신들의 상상 속에 존재하는 추적자로부터 젊은 여인을 데리고 도주 중인 것 같은 기분이 든다. 처음에 주인공들은 불안정하고, 어딘가 너무 할 일이 많아 잔뜩 지친 것처럼 보였지만 그들은 계속 도망친다. 이런 상태는 이야기가 진행되면서 변해서 결국 그들은 아무런 희망도 없이 체념하는 것처럼 보인다.

후동은 이 영화에 어떤 대화도 넣지 않았고, 최소의 배경 소음만이 청각적 분위기를 내도록 했다. 빠르게 그리고 갑자기 교차되며 극적인 명암 대비로 배열된 각각의 장면은 은유적 타블로 비방처럼 보인다. 등장인물이 연기를 하지만, 그들의 움직임과 표정연기는 딱딱하고 부자연스러워 보이며, 공연무대에 서 있는 것처럼 주위 환경에서 부자연스러워 보인다. 작품은 "참된 아름다움"(후동)에 대한 실현되지 못한 희망으로 끝난다.

> "아직도 나는, 사람들은 커다란 일을 이루기를 바라지만, 결국 그것은 일어나지 않는데, 그것은 모든 교양 있는 중국 사람들은 매우 야심만만하지만, 사회나 역사를 의미하는 '외부'로부터 오거나, 자신의 내면인 '내부'에서 비롯되는 장애가 있는 것이 확실하다는 생각을 떨칠 수 없다."
>
> 양 후동

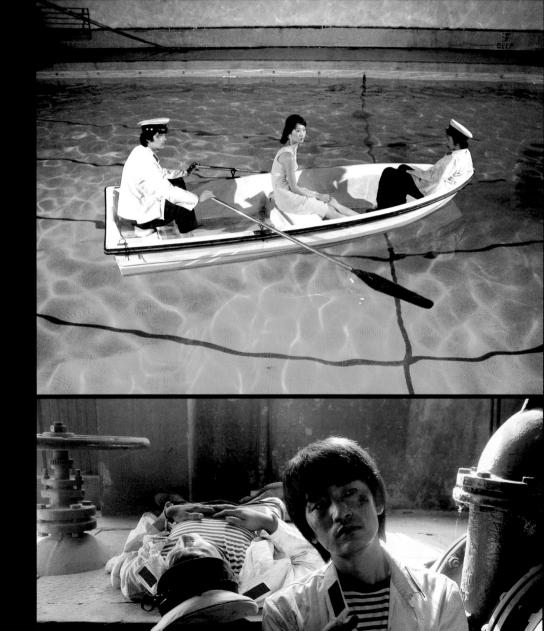

폭풍
Sturm

멀티미디어 설치

1965, 스트라스부르, 프랑스

도미니크 곤잘레스-포스터는 흔히 볼 수 있는 사진이나 개인 소지품 같은 자질구레한 물품들을 가지고 영화 세트장을 떠올리는 실내 공간을 구성한다. 그녀는 관람자들이 이런 구성을 살펴보며, 그 공간과 관련시켜 생각할 수 있는 전기적 공간을 만든다. 그래서 그 공간에 대해 호기심을 가지고 바라보는 감수성 있는 사람 없이는 창조될 수 없는 이야기가 전개된다. 자신이 설계한 실내 공간에 대해 그녀는, "그 공간에 전시된 물건 가운데 절반은 '잠재의식'을 드러낸 것이다"라고 한다.

실내 공간을 설계하는 이런 작품을 통해 자질구레한 물건들은 개인적인 상황을 나타내는 데 반해, 〈어둠 속의 회합Séance de Shadow〉(1990년대 말) 연작을 통해 곤잘레스-포스터는 공간을 획일적인 분위기에 빠져들게 하기 위해 색채와 빛을 사용한다. 의자, 침대, 램프만으로 이루어진 최소한의 오브제가 이 공간이 사람이 살고 있는 곳이라는 것을 알 수 있게 한다. 제48회 베니스 비엔날레에서 첫 리허설을 한 〈어둠 속의 회합II Séance de Shadow II〉(1998)에서, 그녀는 전시실을 버팀목이 없는 복도로 설계했다. 이 복도의 다양한 푸른색 톤은, 배경을 바꿀 수 있어서 빈 공간을 나중에 무언가로 가득 채울 수도 있는 푸른 방, 이른바 영상으로 제작한 푸른 상자로 관람자들을 이끈다.

다양한 방법으로 미디어 구성방식과 구조를 반복적으로 연출하는 것이 곤잘레스-포스터가 공간을 만드는 데 중심적인 역할을 한다. 한편, 그녀는 상영시간 10분의 〈중앙〉(2001)이란 35mm 영화를 만들었다. 그 영화에서 그녀는 급격히 대도시화한 홍콩의 공공 공간과 한 여인의 상황을 대조시킨다. 카스파 다비드 프리드리히의 회화

〈바닷가에 있는 수도자Monk by the Sea〉(ca. 1808/09)처럼 홀로 등을 보이고 있는 한 여인이 홍콩의 거대한 스카이라인과 마주하고 있는 광경은 외로움과 의기소침한 느낌을 준다.

다른 한편, 〈폭풍〉이란 멀티미디어 설치 작품에서 곤잘레스-포스터는 관람자가 연기자가 되어 미디어 이미지의 제작에 참여할 수 있는 피드백 시스템을 장치한다. 입체감을 내는 느낌을 주는 폭풍은 물론, 음향과 이미지를 만드는 다양한 장치를 전시실 주변에 세운다. 송풍기가 폭풍을 만들고 푸른색의 겔로 된 스포트라이트가 폭풍우의 불빛을, 스트로보스코프가 번개를 만들어, 바람소리와 비가 몰아치게 한다. 이런 분위기의 시뮬레이션과 카메라는 둘 다 관람자의 위치에 초점을 맞춘다. 관람자가 이 광경 속으로 들어오는 순간, 관람자의 이미지는 음량 음색 조절기와 앰프 시스템과 같은 다른 기술적 장치들과 함께 책상 위에 놓인 2개의 모니터에 나타난다. 제3의 모니터는 연기자가 된 관람자가 그 모니터 속에 있는 자신을 볼 수 있는 방법으로 설치되어 있다. 모든 것이 영화 세트를 생각나게 하지만, 여기에는 촬영되는 영화도 텔레비전 프로그램에서처럼 방송시킬 이미지도 없다. 전자 이미지들은 오직 폐쇄된 회로 내에서만 존재한다. 그것들은 보존되거나 더 많은 대중을 접할 수 있는 것도 아니다.

〈폭풍〉을 통해 곤잘레스-포스터는 1970년대에 비디오 아트가 시작된 이후 반복되는 주제인 미디어 감시 시스템의 현대적 형태를 만들어냈다. 그녀는 녹음기록실을 시뮬레이션하면서 영화와 텔레비전의 조건과 능력을 비평적으로 표현했을 뿐만 아니라, 관람자들이 미디어 이미지의 멋진 환상을 개인적으로 경험할 수 있는 상황을 만들었다.

중앙 Central, 2001

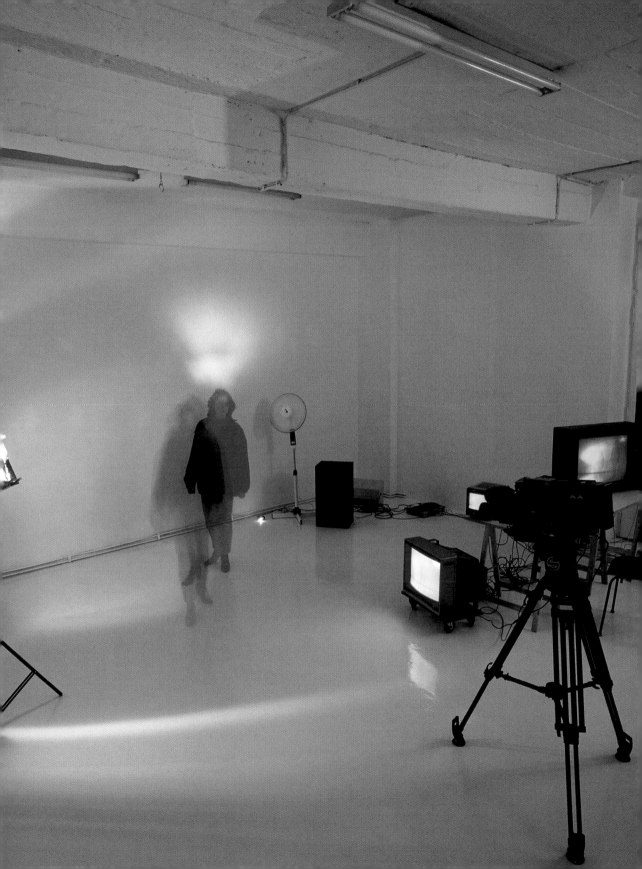

24시간 사이코
Twenty Four Hour Psycho

비디오, 흑백, 음향 없음, 24시간

1966, 글래스고, 영국

더글러스 고든은 익숙한 사물들을 새롭게 보는 것과, 그것들의 물리적 감정적 배경을 추적하는 것을 예술 목표로 삼았다. 그는 최근에 국제적 성공을 거둔 영국 젊은 예술가 가운데 한 사람이다. 그리고 스미스/스튜어트, 질리안 웨어링처럼 엄청난 감성적 역량으로 특징지어진다. 영화, 비디오, 사진, 글을 통한 작품에서, 고든은 상관성과 상황의 전후관계를 밝히기 위한 정보들을 별도로 구분하기를 반복한다. 따라서 〈문신Tattoo〉(1994)이란 흑백사진에서 팔뚝에 "TRUST ME"라고 새긴 어떤 남자의 팔만 보여줌으로써, 내밀한 자신의 요구와 일치하지 않는 문신을 한 이런 부류의 사람들에 대한 고루한 생각은 잠재된 편견이라는 것을 나타냈다.

고든은 뒤샹이 했던 것처럼 자연을 배경으로 한 장면을 이용한 비디오 설치 작품을 통해, 기존에 만들어졌던 영화를 가공해 처리한다. 그는 시청각적 내용을 반복하거나 고속촬영에 의해 슬로모션으로 처리하거나 영상을 확대하는 방법 등을 통해 낯선 상황으로 표현함으로써 사람들로 하여금 시간적 구조, 기억의 용량, 그리고 기대에 주의를 기울이도록 했다.

고든은 영국 방송국 채널 4의 밤 시간대 프로그램에서 자주 볼 수 있는 탐구적인 역사 다큐멘터리 외에 주로 필름 누아르 영화의 고전들에 관심이 많았다. 그러므로 고든이 흥미를 갖고 있는 것들은 연회장을 꾸미는 좌석의 줄과 거대한 스크린을 갖춘 캄캄한 영화관이 아니고, 그가 사는 집, 침대, 그리고 그의 집에서 모은 친숙한 많은 물건들이었다. 그는 "…내가 본 영화의 대부분은 영화관에서가 아니라 침대에서 보았다… 그것은 나의 모든 경험을 결합시킨 것을 관찰하는 사회적 환경이 아니라 자연적 환경이었다…"라고 말하기도 했다.

그것은 고전 영화를 암시한 고든의 첫 비디오 설치 작품, 〈24시간 사이코〉를 만든 환경과 같은 것이 아니었다. 알프레드 히치콕이 1960년에 영화화한 〈사이코Psycho〉는 고든에게 영화의 원천 이상의 것이다. 그는 전체 스토리를 현재를 상징하는 장면이 계속되게 만들어 상영시간을 24시간으로 늘였다. 큰 직립형 영사기가 설치되었으므로 관람자들은 그 주변에 자리를 잡아서 히치콕이 카메오로 자신의 모든 영화에 모습을 보이는 것과 똑같이, 관람자들의 모습이 간혹 그림자로 스크린에 나타날 수밖에 없었다.

시간을 늘렸기 때문에 영화는 매우 느린 그림으로 상영된다. 이미지의 변화는 거의 알아차릴 수 없을 만큼 미세하게 일어나고, 음향은 더 이상 식별할 수 없게 된다. 이야기 줄거리가 거의 진행되지 않는 것으로 생각되어서, 고전영화의 자질구레한 내용에 정통한 관중은 앞뒤에 오는 내용을 현재 보이는 이미지에 덧붙여 생각하게 된다. 즉, 스크린에 발생한 이전이든 이후든 이야기를 포함해 생각하게 됨으로써, 과거, 미래, 현재의 다양한 시간 범위가 시간의 증폭된 경험과 결합하게 된다.

비디오의 매체에서만 이런 유형의 감속이 가능하다. 영화의 본래 형식인 셀룰로이드 롤은 개별적인 쇼트가 연결되어 이루어지며, 릴의 빠른 기계적 작동에 의해 움직임이 만들어진다. 그래서 영화의 감속 스풀 처리는 불안정하며, 작은 발걸음에 변화를 보여줄 수도 있지만, 이런 것들은 갑작스러울 것이다. 고든은 영화를 비디오로 변환하면서 영화의 모든 순간을 하나의 상으로 남도록 하는 동시에 화면의 흐름을 차단하지 않고 그대로 둔다.

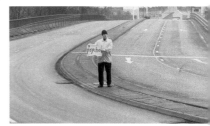

사이코 히치하이커 Psycho Hitchhiker, 1993

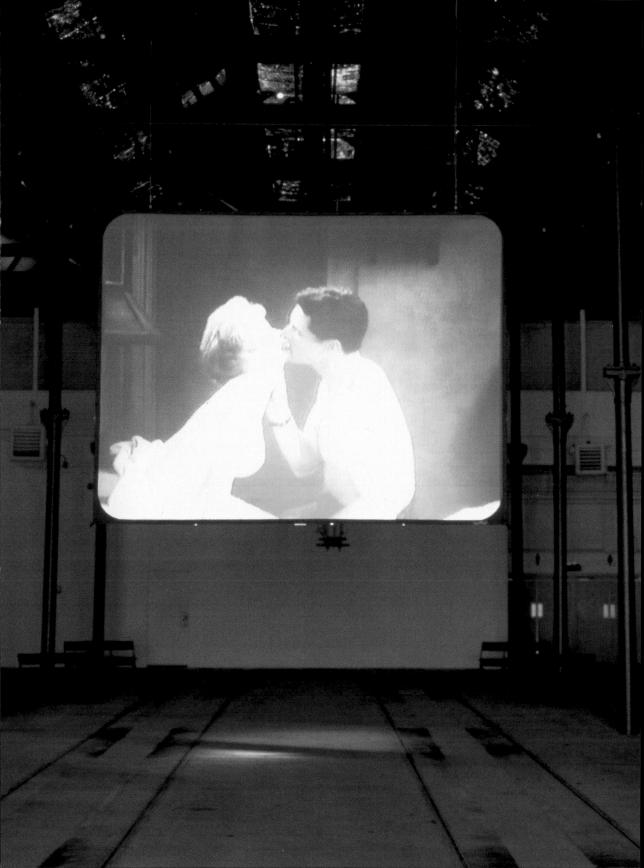

두 유리 오피스 빌딩을 위한 비디오
Video Piece for Two Glass Office Buildings

라이브 피드백 설치 (2개의 모니터, 2대의 카메라, 거울)

1942, 어바나(일리노이), 미국

댄 그레이엄은, "1960년대 모더니즘의 전제는 역사적이거나 다른 선험적 의미가 혼합되지 않은 순수한 현상학적 의식으로서의 현재를 나타내는 것이다. 세상은 기억하는 시간적 범위 없이, 있는 그대로도 충분한, 순수한 현재를 경험할 수 있다"라는 말로 1960년대와 1970년대의 예술을 특징지을 수 있는 사고방식을 적절히 표현했다. 그는 자신이 작품 활동을 하던 초기의 비디오 작품에 건축적 요소를 도입해 '순수한 현재'에 대해 탐구했다. 그는 비디오와 건축의 결합을 통해 사회적 질서와 인간의 자부심에 대한 정보의 코드를 유형화하고자 했다. 따라서 관람자로 하여금 자기 자신을 대면하게 하는 그레이엄의 독창적인 비디오 설치 작품을 통해 공공적인 영역과 개인적인 영역이 만나게 된다.

〈두 유리 오피스 빌딩을 위한 비디오〉는 이런 전형적인 예다. 그레이엄은 자신의 초기 작품에서 이미 사용되었던 라이브 피드백 시스템과 함께 도시 공간을 택했다. 서로 맞은편 빌딩에 있는 똑같은 오피스는 정면이 주로 유리로 되어, 설치를 위한 건축학적 전제조건을 형성하고 있다. 이들 각각의 방에 거울로 된 벽을 창문과 평행으로 설치하면, 이들 벽에는 건물 외부에서 일어나는 일들을 포함해 두 거울 사이의 공간이 비친다. 카메라가 부착된 모니터 한 대씩을 추가로 창문의 벽 정면에 각각 설치해, 그 카메라를 통해 스크린에 반사된 이미지들을 전송하도록 한다. 오른쪽에 있는 오피스의 카메라 이미지가 왼쪽 건물 스크린에 8초 늦게 보이는 반면, 왼쪽 건물의 모니터에 있는 카메라 이미지는 오른쪽 건물의 모니터에 그대로 전송되도록 한다.

내부 모습과 외부 모습, 실제와 미디어 이미지가 뒤섞인 모습은 일차원적 관점을 배제한 주관적인 면에서 원근법적인 영역을 만들어낸다. 이 안에서만 이 작품을 경험할 수 있는 관람자는, 개인적인 영역은 물론 공공영역에도 있는 자신과 대면하게 된다. 복잡한 도시와 미디어 구조에 맞닥뜨린 그들은, 이 안에서 자기 자신의 관점만이 사실임을 강하게 주장할 것이다. 그는 "그 피드백은 고정된 미래나 과거 없이 지속적인 학습과정 속에서 끊임없이 확장할 수 있는 현재 시간을 창출한다"라고 했다.

비디오와 건축적 요소의 결합은 그가 늘 몰두하던 주제다. 1981년에 그는 반사유리로 정면을 부분적으로 장식해서 일정한 조명이 주어지면 내부와 외부가 보이는 〈영화관〉을 위한 모델을 설계했다. 1980년대 중반에 그레이엄은 반사하는 창유리로 인해 광학 비평적 인식과정을 일으켜서, 비디오 상영과 동시에 예술적 활동을 할 수 있는 기능을 갖춘 방을 설계했다.

1982년과 1984년 사이에 〈나의 종교를 뒤흔들어라Rock My Religion〉란 1시간 정도의 비디오를 구성하면서, 셰이커 교도 공동체와 1950년대의 젊은이들의 록큰롤 숭배 운동을 한데 묶은 작품을 통해 그는, '순수한 현재'라는 독단적 견해를 버리고 자신의 역사적 기억이라는 개념을 재도입했다.

> "내가 의도하는 바는, 우리가 아는 과거에 대한 모든 것은 현재 유행하는 방식에 의한 해석에 달려 있다는 모든 역사주의자들의 생각에 반대하는 것이다."
>
> 댄 그레이엄

대참사
Incidence of Catastrophe

싱글 채널 비디오, U-matic, 컬러, 음향, 43분 51초

1951, 산타모니카(캘리포니아), 미국

1970년대 초에 개리 힐은 피드백 시스템을 사용해 비디오 이미지의 기술적 가능성을 시험했다. 스테이나, 우디 바술카, 백남준, 에드 엠쉴러처럼 이미지를 만드는 전자 처리 과정에 관심을 가졌던 그는, 인위적인 이미지를 만들기 위해 신시사이저를 사용했다. 힐은 1970년대 말에 글을 쓰기 시작했을 때 이미 자신의 후속 작업을 함축적으로 특징지을 수 있는 두 가지 영역을 발견했다. 이후 그는 이야기의 언어적 구조와 비디오의 전자 시스템이 서로 소통할 수 있는 방법을 모색했다. 그래서 인상적인 단어 이미지를 창조하기 위해 텍스트적이고 시청각적인 관점에 부합하는 역전, 확장, 압축 같은 형식적 체계를 실행했다. 그는 계속해서 말과 이미지 사이의 충돌을 다루었으며, 이것은 처음에는 입체주의와 초현실주의의 주제였고, 1945년 이후 구체시와 시각적인 시의 대표 시인, 그리고 개념 및 대지 미술가들이 다룬 주제이다.

〈창〉(1978) 같은 초기 작품에서, 힐은 전자 시그널을 이용해 비디오 이미지의 잠재력을 보여주었다. 미디어 이미지의 프로세스와 관련된 특징들은 그 작품의 중요한 부분이다. 그는 〈창〉을 통해 예술의 초기부터 지속적으로 다루어졌던 모티프인 실시간 촬영한 창을 전혀 다른 이미지로 만들었다. 색깔이나 명암 차이를 이용해 특수효과를 내, 실내와 실외의 공간적 상황을 알아볼 수 없는 정도까지 만드는 투명한 색채 영역을 만들어냈다. 결국 그 사진은 화소를 구성하는 요소들 간의 관계를 서로 끊어버려 사진의 표면이 매우 생생했다.

컴퓨터 언어에 관심을 쏟았던 힐은, 복잡한 맥락을 가진 〈대참사〉에서도 역시 말, 글, 미디어 이미지에 관심을 두면서, 자신의 작품에 처음으로 등장시킨 인간의 몸에도 관심을 가졌다. 그 작품은 모리스 블랑쇼의 소설 『수수께끼의 사나이 토마스Thomas the Obscure』(1941년 발간, 1951년 개정판)를 기초로 하고 있다. 이 작품은 이야기가 진행될수록 육체는 물론 정신까지도 잃어가는 토마스란 남자의 이야기다. 그 소설은, "토마스는 주저앉아 바다를 보았다. 그는 한동안 움직이지 않고 그대로 앉아 있었다… 그리고, 파도가 그에게 부딪쳤다. 그는 내려왔다… 모래 언덕을, 그리고 그에게 부딪쳐 부서지는 파도 한 가운데로 미끄러지듯이 들어갔다"라는 인상 깊은 장면으로 시작된다.

힐 자신이 비디오의 주인공 역을 했다. 흐르는 물, 바다, 풍화되는 모래언덕이 있는 장면들을 이용해, 문장에 감정을 더해서 소설의 다양한 모티프와 원문의 강렬한 매력을 구현했다. 토마스는 이런 이미지들을 연상시키는 연작에 반복해 나온다. 작품 속에서 그는 책을 읽으면서, 그 속에서 자신을 잃어버리고, 자신의 정체성을 찾기 위해 몸부림치는 사람들의 에피소드에 반복적으로 등장한다. 토마스가 낀 저녁 파티에서의 대화는 서서히 늘어난 이해할 수 없는 단어들에 빠져 엉망이 된다. 마치 꿈같은 말, 환각적인 단어 이미지, 그리고 토마스는 그들로부터 자유로워지려 하지만 결국 완전히 제정신을 잃고 만다.

그는 흰색 타일이 깔린 바닥에 태아 같은 자세로 자신의 배설물 위에 있다. 그의 앞에는 엄청나게 많은 책들이 쌓여 있어서, 그를 책갈피 사이에 쑤셔 넣으려고 하는 것처럼 보인다. 카메라에 고정된 긴 막대기가 반복적으로 무방비 상태에 있는 그의 몸을 쿡쿡 찔러대는데, 이것은 말과 이미지들에 대해 독자들이 도저히 어찌할 도리가 없음을 나타낸다.

창 Windows, 1978

인상
Impressions

싱글 채널 비디오, 컬러, 음향, 10분

1931, 뉴욕(NY), 미국

미국에서 오랫동안 화가로 활동하던 낸 후버는, 1973년에 와서야 비디오 매체로 작업하기 시작했다. 1969년에 그녀는 유럽으로 가, 그곳에서 비디오 아티스트로서 국제적 명성을 쌓았다. 1986년부터 1996년까지 후버는 뒤셀도르프 미술학교에서 학생들을 가르쳤으며, 그곳에서 젊은 세대의 예술가들에게 가장 중요한 영감을 주는 사람 가운데 하나인 백남준과 함께 활동했다.

후버는 자신이 제작한 비디오, 설치 작품, 퍼포먼스 등을 통해, 회화에서만 생각할 수 있는 빛, 움직임, 공간의 현상에 대해 끊임없이 탐구했다. 비디오는 아날로그건 디지털이건 간에 빛의 파동 과정을 토대로 만들어지는 반면에, 전송된 비디오 이미지는 지속적으로 변하는 생생한 걸 표면을 나타낸다. 영화 매체와 달리 비디오에는 단일하고 고정된 쇼트가 존재하지 않는다. 소위 프레임, 즉 시퀀스 내의 단일한 쇼트는 비디오 재생장치 기능을 사용하고 정지 상태로 했을 때만 인위적으로 만들어질 뿐이다. 그녀의 주요 관심사였던 빛과 움직임은 비디오 매체에 꼭 필요한 요소였다. 이런 맥락에서 그녀는 자신의 공간에 대한 생각에 관해, 한 인터뷰에서 다음과 같이 표현한 적이 있다. "공간에서 중요한 요소는 빛의 양, 빛의 실체… 독립체로서의 빛으로, 빛이 존재하거나 일어나고 있음을 보여주는 징후다."

비디오가 가진 특성은 후버의 예술적인 목적과 조화를 이루어서, 그녀는 회화적인 특성이 뚜렷이 드러나는 작품을 만들었다. 이런 사고방식 때문에 그녀는 커트나 몽타주를 피했다. 1970년대 예술가들에 의해 비평적으로 반영되거나 전유되었던 대중매체로서의 텔레비전은 후버가 관심 있던 대상이 아니었다. 또한 그녀는 기술적 도취에 사로잡히거나, 붓으로 할 수 있는 것과 같은 방법으로 비디오카메라로 작업하지 않았다.

〈인상〉은 그녀의 예술적 접근방식과 기술적 통찰력이 잘 드러난 작품이다. 이 작품에서 이전에도 자주 사용했던 접사용 렌즈를 사용해서, 인간의 몸과 오브제를 근접 촬영했다. 〈인상〉에서 그녀는 푸른빛을 내는 무한한 선을 그리는 것처럼 보이는 집게손가락과 가운데 손가락에 초점을 맞추었다. 손목은 사진에 나타나지 않아, 손이 사람의 몸과 상관없는 독립적인 기구처럼 보인다. 빛줄기가 2개의 길게 연장된 손가락 위에 빛난다. 이 빛줄기의 광휘 속에서 손의 움직임은, 좁고 빛나며 길고 가느다란 조각을 빚어내는 빛과 그림자를 만들어낸다. 이로 인해 데생 연필처럼 손가락은 선의 윤곽을 명확히 드러내는 인상을 창출한다. 후버가 자신의 퍼포먼스에서 한 제스처와 조용한 움직임은 일시적으로 폐쇄된 상태의 느낌을 갖게 한다.

> "맨 처음부터 나는 A에서 B로 가는 경로의 계속성, 즉 시간과 공간적 연속성에 관심을 가졌다. 나에게 비디오는 사람들이 회화에 대해 생각하는 방식과 다르지 않다."

낸 후버

빛을 내는 막대 Light Poles, 1977

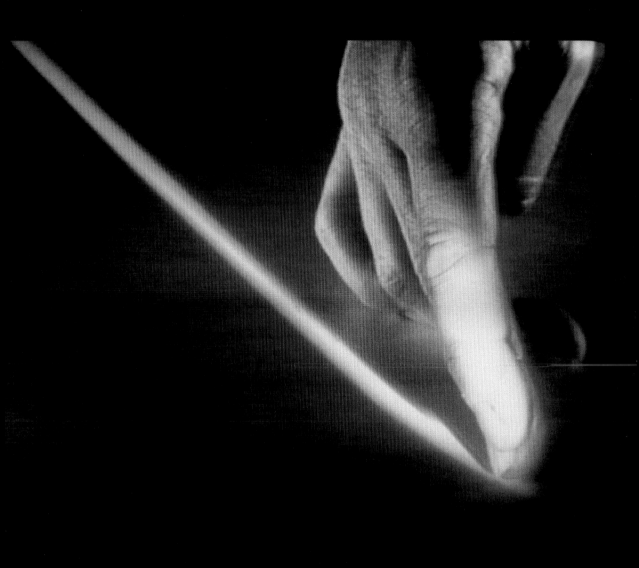

거부하는 사람들

Les incivils

싱글 채널 비디오, 컬러, 음향, 40분

1962, 파리, 프랑스

미디어로 역량을 발휘하는 젊은 예술가에 속하는 피에르 위그는 1990년대 이후 필름과 텔레비전의 구성방식과 환경을 명쾌하게 다루어 왔다. 위그, 필립 파레노와 도미니크 곤잘레스 포스터는 1999년에 일본에서 상업적 개발 회사를 통해 만화영화에 나오는 인물들의 컴퓨터 원형에 관한 권리를 공동으로 사서, 그것에 독특한 개성을 불어넣었다. 한 예로, '앤리'는 자신의 미디어 결합 구조의 역사에 대해 주로 말하는 여자 주인공으로 만들어졌다.

위그는 유명한 고전영화를 개작하는 것에 주로 관심을 두고, 자신의 영화를 관람하는 사람들로 하여금 고전영화의 구성과 문맥에 관심을 갖게 했다. 그러나 비디오를 분석하거나 기록하는 대신, 그가 1994년에 리메이크한 작품은 영화 자체에 대한 생각은 물론, 주인공이 변화된 시간과 공간에서 연기하는 영화적 내용에 관심을 돌렸다. 〈리메이크Remake〉(1994)에서 위그는 히치콕의 고전 영화 〈이창Rear Window〉(1954)을 리메이크했다. 아마추어 배우들이 2주일도 넘게 성의를 다해 원래의 역할을 재연했고, 카메라 위치와 커트는 똑같은 방법을 택했다. 제임스 스튜어트와 그레이스 켈리 역을 맡게 된 영화의 주인공들은 자신들이 카메라 앞에서 연기하는 동시에 원작의 장면을 기억해야 하는 특이한 상황이라는 것을 알았다. 그들은 영화와 그 반응 사이의 다른 점을 분명히 나타내고, 미디어 형식에서 인식하는 행위를 구현했다.

〈거부하는 사람들〉은 1960년대에 이탈리아 신사실주의라는 새로운 영감을 준 시인이자 영화감독이었던 피에르 파올로 파솔리니의 작품을 리메이크한 것이다. 파솔리니의 영화 〈매와 참새Hawks and Sparrows〉(1966)에서 토토와 니네토 다볼리가 연기한 아버지와 아들은, 이탈리아 지방을 두루 여행하며 도시의 변두리까지 돌아본다. 그들의 대화에 큰까마귀가 끼어들게 되고, 정치와 철학적 의문들에 대해서도 대화가 진행된다. 큰까마귀가 빈정대는 저음으로 말한 자신의 집은 이데올로기며, 그는 미래의 대도시 카를 마르크스 거리에 살고 있다. 1950년대 이탈리아 마르크시즘의 위기가 원작의 실제 정치적 배경이다. 파솔리니는 중세시대의 두 인물로 하여금 성 프란시스 아시시의 형제 역을 맡게 해서 시간적 이동을 더했다.

위그는 영화에 대한 자신의 생각을 주제로 삼을 때, 시간을 뛰어넘는 이런 형식을 사용했다. 그러나 그는 원작의 관점에서 과거로 돌아가지 않고 미래로 갔다. 위그는 원래 사용되었던 장소로 돌아가서 똑같은 길을 다시 따라갔다. 그리고 그 길을 따라 현재 살고 있는 사람들을 그렸다. 촬영 장면들은 1990년대에 그 장면을 찍는 시간까지 일어난 변화들을 나타낸다. 게다가 위그는 1975년에 파솔리니가 살해된 장소인 오스티아 해변 같은 파솔리니의 생애를 떠오르게 하는 장소들도 보여주었다. 그러니까 그 두 주인공이 현재 시간으로부터 파솔리니의 영화 무대가 되었던 12~13세기까지 이동하면서 이중 시차가 생긴다.

〈거부하는 사람들〉을 통해 위그는 문화와 사회에서 일어나는 변화를 보다 분명하게 나타내는 공간과 시간을 구성하는 현실과 미디어가 만들어낸 구조 사이의 복잡한 상호작용을 그렸다.

꿈꾸는 때가 아니야 This Is Not a Time for Dreaming, 2004

존스 비치
Jones Beach Piece

비디오에 담은 퍼포먼스

1936, 뉴욕(NY), 미국

1960년대 이후 비디오와 행위 예술은 서로를 활성화시키는 상호관계에 있었으며, 전자매체는 저장고, 거울, 창, 처리된 내용 등의 다양한 역할을 하게 되었다. 퍼포먼스 아트의 선구자 조앤 조나스는 자신의 행위를 표현하는 수단으로서 비디오를 선택했다. 그리고 1970년대 이전의 예술가들인 브루스 나우만, 비토 아콘치 등을 뛰어넘어 뚜렷한 족적을 남긴 그녀는, "비디오는 나의 내면의 대화의 경계를 관중을 포함하는 경계로 확장시키는 방법이다. 인식은 나에게 있어 이미지와 퍼포먼스라는 이중의 사실성의 산물이다. 나는 그 작품을 서로 전혀 다른 요소들을 병치시킨… 연금술과 같은 심상주의 시와 관련해 생각한다"라고 언급했다.

조나스의 예술적 배경은 그녀의 다양한 작품 세계를 형성하고 있다. 그녀는 미술사를 공부한 후 조각을 공부했다. 1960년대 초 이후 그녀가 살고 있던 뉴욕에서는 이본 레이너의 과격한 댄스 공연과, 종종 자신들의 공연에 영화를 통합시킨 저드슨 댄스 씨어터의 공연을 관람할 수 있었다. 이에 자극을 받은 그녀는 1960년대 말에 댄스 교습을 받았다. 그런가 하면 조각가 리처드 세라를 통해 초기 아방가르드 영화에 친숙하게 되었으며, 지가 베르코프와 세르게이 에이젠슈테인 같은 러시아 영화감독에 열광했고, 마르셀 카르네의 〈천국의 아이들〉(1944)을 포함한 초기 프랑스 영화를 몹시 좋아했다. 또한 그녀는 여행 도중 알게 된 외국 사람들과 그들의 종교의식에 깊은 감명을 받았다. 그녀는 하랄트 제만이 1969년에 베른에서 전시한 '사고방식이 특정한 형식이 될 때'에서 의미한 "신화의 탐구자"가 되었다. 조나스는 이런 다양한 접근방식으로 자신의 창조적인 잠재력을 이끌어냈다.

그녀는 내면에서 일어나는 작용을 나타내기 위해 미디어, 상징적 의미, 여러 가지 기능을 충족시키는 능력을 가진 다양한 오브제를 함께 결부시켰다. 전자적으로 움직이는 그림뿐 아니라 자신의 움직임도 율동적이고 종교 의식적 안무를 따랐으며, 동작과 조화를 이루도록 음조와 소음 등을 사용해 음향을 넣었다.

〈신기루Mirage〉는 인도를 여행하면서 받은 인상을 토대로 만들어져서, 신비주의적-상징적 퍼포먼스 시리즈의 예비단계를 보여준다. 그것은 그녀의 두 개의 초기 행위 예술인 〈깔때기Funnel〉(1974)와 〈박명Twilight〉(1975)을 통합한 흑백 시리즈의 마지막 행위 예술이다. 그 작품들은 동화의 세계에 엄청나게 몰두한 결과 생겨났다. 조나스는 무대 같은 방에 테이블, 칠판, 영화 스크린, 지나치게 큰 깔때기, 가면, 그리고 구석에 모니터를 설치했다. 이런 물건들이 특별한 기준 없이 나열된 공간에서 조나스는 어떤 때는 움직일 수 있는 요소를 가지고, 또 어떤 때는 움직일 수 있는 요소 없이 행위 예술을 했다. 그녀는 금속 깔때기에다 대고 큰소리를 지르고, 발을 구르는 종교 의식적 춤을 추기도 하고, '하늘과 땅'이란 어린이 게임을 하며, 제자리 뛰기를 하기도 하고, 얼굴에 가면을 쓰는가 하면, 모니터 위에 웅크리고 털썩 앉기도 하면서 동화를 읽었다. 텔레비전 스크린에는 조나스가 나무로 된 굴렁쇠—여기서 스크린을 은유하는—를 통과해 큰 걸음으로 걷는 모습이 담긴 이전의 행위예술 〈박명〉이 나온다. 미디어 이미지를 통과하는 수직으로 된 빛줄기가 리듬을 따라 움직인다. 배경에 있는 커다란 화면에 행위가 이루어지고 있는 현장을 비추기도 하고, 때로는 화산이 폭발하는 모습을 보여주기도 한다. 그런가 하면, 칠판 위에 분필로 태양, 폭풍, 또는 사랑을 상징하는 그림을 그린 후 그것들을 다시 지우는 자신의 모습을 촬영했다. 조나스는 후에 〈신기루〉의 첫 번째 버전을 새로운 내용과 원래 퍼포먼스로부터 가져온 내용을 가지고 다시 작업했다.

롱아일랜드의 존스 비치에서 공연한 〈존스 비치〉에서 그녀는 멀리에서 들리는 소리와 신호 간의 어긋남에 관한 작업을 보여주었다. 나무 블록을 서로 부딪치는 배우들을 보며 호흡을 맞추는 관중과 약간 뒤늦게 그로 인한 소리를 내는 관중 간의 차이 같은 것이다.

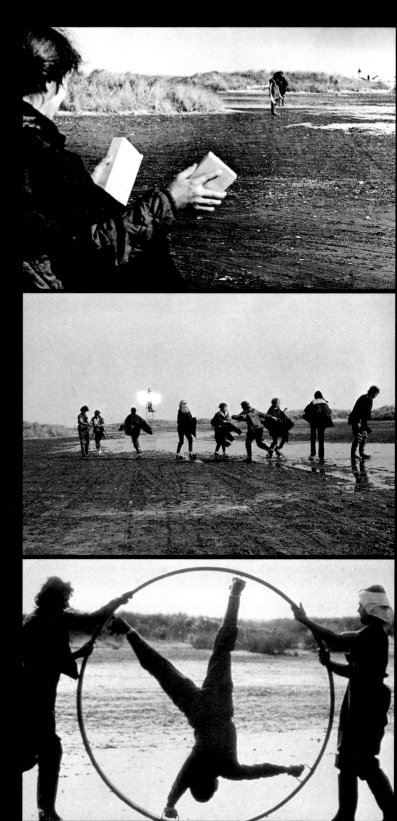

보시 버거
Bossy Burger

싱글 채널 비디오, 컬러, 음향, 59분 8초

1945, 솔트레이크시티(유타), 미국

폴 매카시가 퍼포먼스계에서 활동한지 30년이 넘었다. 1970년대에 미국 서부해안 출신 가운데 가장 중요한 예술가 중 한 사람인 그는, 마이크 켈리, 제이슨 로즈, 욘 복을 포함한 젊은 세대에게 깊은 영향을 주었으며, 그의 작품들은 최근에 와서야 국제적으로 인정을 받게 되었다.

매카시는 자신의 작품을 통해 진부한 표현과 행동규범을 끊임없이 비난했다. 그는 미국과 유럽 사람들이 미화한 야생의 서부에 대한 이미지를 벗겨, 이상화된 세상인 디즈니랜드를 성교, 자위, 강간, 또는 어린이 성폭행 같은 주제를 다루는 장소로 작품에 사용하기도 했다.

고상함과 도덕에 관한 고정관념을 비난하면서, 이런 것을 짜증나고 역겨운 감정을 유발하는 데 사용했다. 매카시는 카메라 앞에서 마치 악령에 홀리기라도 한 듯이 행동했다. 그는 케첩이나 배설물 같은 액체를 문질러 더럽히는 등 어린아이 같은 모습을 보이기도 하고, 자신의 신체를 심하게 훼손하거나 플라스틱으로 만든 몸의 일부를 훼손하는가 하면, 연기하는 동안에 무대배경을 철거시키기도 했다. 그는 크게 소리 지르고, 구석에서 방뇨하는 바람에 엄청나게 혼란한 상태를 유발하기도 했다. 그렇게 함으로써 관람객은 재미와 혐오 사이에서 감정의 긴장상태에 놓이게 된다.

매카시의 작품은 회화로부터 출발했다. 그는 1960년대와 1970년대의 회화를 행위로 해석하는 것을 접근방법의 기본으로 삼아, 새로운 퍼포먼스를 끊임없이 개발했다. 〈물감으로 벽과 창문에 마구 휘두르기〉(1974)에서 매카시는, 물감에 담갔다 꺼낸 커다란 천 조각을 주위를 향해 휘둘렀다. 거리에 면한 창이 있는 빈 방은 이 동작의 궤적을 따라 추상표현주의자 잭슨 폴록의 물감에 흠뻑 젖은 작품을 생각나게 하는 자국이 남았다. 핸드 카메라를 선호했던 그는 위치를 계속 바꾸면서 퍼포먼스 현장을 카메라에 담았다. 이 작품은 매카시가 관객 앞에서 한 퍼포먼스의 초기 단계의 전형으로, 거리에서 오가는 행인들 앞에서 펼쳐졌다.

〈보시 버거〉는 매카시에게 전환점이 된 작품으로, 영화 무대장치를 사용한 첫 퍼포먼스다. 그로 인해 이야기는 미리 설치된 장소에서 전개되었다. 1991년에 매카시는 미국 시트콤 'Family Affair'에 나오는 보시 버거라는 햄버거 레스토랑의 TV 스튜디오 무대장치를 구했다. 매카시는 로스앤젤레스의 로자문드 펠슨 갤러리에 이 무대장치를 설치하고 일반인의 출입을 철저히 차단한 다음, 모든 전문적인 텔레비전 장비를 사용해 하루 동안 자신의 행위를 녹화했다. 그는 그 내용을 이틀 동안 편집한 다음, 한 시간짜리 최종 필름을 두 개의 모니터에 보여주었다.

매카시는 모든 레퍼토리를 동원해 퍼포먼스에 이용했다. 그는 요리사처럼 옷을 입고 나타나서 『Mad』 매거진 아이콘 알프레드 E. 뉴먼의 가면을 쓰고, 여러 가지 음식물과 액체로 주위를 마구 더럽혀서 뒤죽박죽이 되게 만든다. 그는 신경질적으로 감정을 폭발시키며, 자신이 낀 장갑의 두 손가락을 절단하고, 무대장치를 무너뜨리고, 음경으로 종이 위에 물감을 칠하는 등의 퍼포먼스를 펼쳤다.

이 작품을 통해 매카시는 미국의 식습관을 혹평한 동시에 텔레비전 시리즈의 무대장치를 사용함으로써, 미디어 메커니즘에 나타난 식습관의 행태를 적나라하게 표현했다. 남겨진 스튜디오 무대장치는 과거 행위의 유물일 뿐만 아니라, 〈보시 버거〉에서 앞으로 할 퍼포먼스의 출발점이기도 했다.

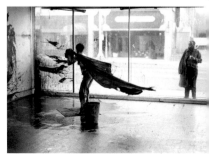

물감으로 벽과 창문에 마구 휘두르기
Whipping a Wall and a Window with Paint, 1974

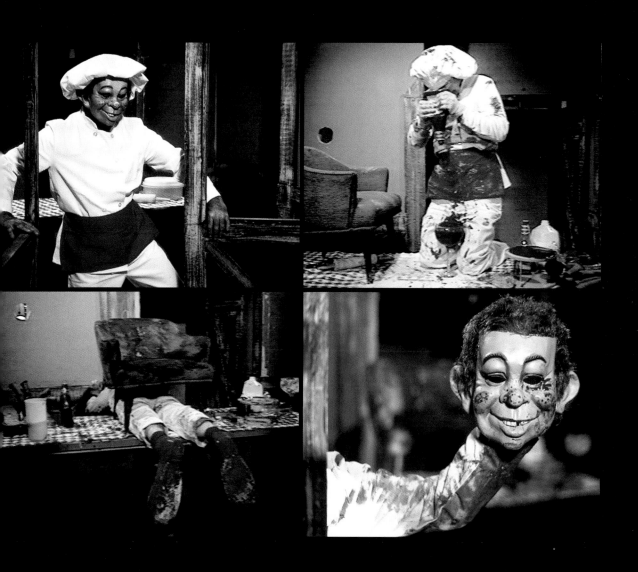

반복적으로
Again & Again

싱글 채널 비디오 설치, 8개의 모니터, 컬러, 음향, 5분 40초

1965, 키르히하임/테크, 독일

인간의 정체성에 대한 의문과 정의는 비디오 아트 초기부터 중심주제가 되어왔다. 전자매체는 이것을 그대로 보여주는 작용을 하는 것은 물론 시청각 매체 현실과 관련되어 있는 사람을 관찰하기에 적당한 도구로 사용된다. 1960년대 말과 1970년대에 예술가들이 자아의 흔적을 찾기 위해 주로 순환식 피드백 시스템을 사용한 반면, 20세기 말경에는 서술적 기법과 다큐멘터리 분석적 방법을 사용해 주제의 범위를 넓힌 것은 물론, 현대 사회의 문화와 미디어 크로스오버로부터 주제를 분리했다.

비욘 멜후스는 1980년대 말부터 자신의 영화, 비디오, 설치 작품을 통해 다양한 활동을 했다. 그는 서술적 기법으로 정체성에 대해 탐구하는 데 생물학적 요소를 덧붙여, 어린 시절로부터 성인의 세계로 뛰어넘거나 쌍둥이가 처한 상황을 설정했다. 두 경우 모두, 한편에서는 호르몬에 의한 변형을 거치고, 다른 한편에서 인간의 유기적 조직체가 이중으로 존재함으로 인해 지속적으로 서로를 비교할 수 있는 극히 예외적인 환경에서 몸에 대한 새로운 발견을 하게 된다.

멜후스는 서술적 구조를 통해 자아에 대한 근본적인 질문을 던짐으로써 한 편의 연극처럼 작품을 구성한다. 그는 영화와 텔레비전에서 사용되던 것과 같은 무대장치를 사용해 영화를 만들면서, 거의 모든 역할을 본인 스스로 한다. 〈아주 멀리Weit Weit Weg〉(1995)에서 그는 주디 갤런드가 주연한 〈오즈의 마법사〉란 영화의 주인공인 도로시로 분장해, 자신과 꼭 닮은 사람을 만들어내기 위해 모바일폰을 사용한다. 어린 소녀로 분한 성인 남성이란 기괴한 배역을 통해 유머나 풍자를 함축적으로 표현한 멜후스의 전형적인 작품이다.

〈반복적으로〉는, 첫 복제양 돌리가 태어나면서 생물적 실현 가능성과 윤리적 수용 가능성에 대해 끊임없는 논쟁을 촉발시킨 인공적인 생식을 주제로 다룬 작품이다. 이 비디오 설치 작품에서 그는 유전자 조작으로 인한 현실에 맞서는 개인의 종말을 상상했다. 줄지어 세운 8개의 모니터가 이미 무한한 복제 가능성을 암시한다.

첫 장면에서, 합성한 음향이 들리며 연초록의 여러 광선이 죽 늘어선 모니터를 비춘다. 스크린에 사람—규격화한 프로토타입으로 분한 멜후스—의 모습이 나타나 "이것 좀 봐, 이것은 엄청난 기호야"라는 독백을 하기 시작한다. 그는 자신으로부터 복제될 자신의 모습을 떠올리며, 그런 미래가 어떨지 알고 싶어한다. 복제가 시작되기 전, 원래의 모습을 포기하라고 "죽여, 죽여, 죽여, 죽여"라고 연호하는 소리가 카메라 밖으로부터 들리면서, 마이클 잭슨이 부른 팝송 "당신은 혼자가 아니야You are not alone"의 베이스 리듬이 시작된다. 주인공은 연초록 광선 속에서 분해되면서 흩어져 꼭 닮은 두 사람이 된다. 두 복제인간은 자신에 대한 열망으로 충만해서 계속 복제되기를 바란다. 창조자가 억제하지 않고 그대로 놔둔, '반복적인' 복제가 시작된다. 마침내 복제인간으로 이루어진 군대가 권력을 빼앗아, '처음' 인간은 빛줄기 속에서 분해되어 흩어진다. 그런 다음 필름은 되돌아가 모든 것이 처음부터 다시 시작된다.

멜후스는 인공적으로 꼭 닮은 사람, 심지어는 복합적인 정체성을 만들기 위해 비디오의 모든 기술적 가능성을 사용해, 비디오 기술의 인공적 특성과 자신의 역할 연기의 비전문가적 특성을 결합시킨 작업을 계속했다.

햇빛도 없이 **No Sunshine**, 1997

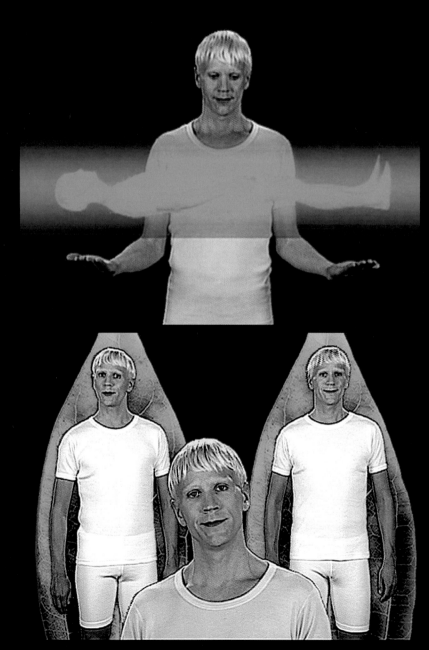

분산실
Dispersion Room

비디오 설치

1962, 흐로닝엔, 네덜란드

칸막이 없는 사무실, 품위 있게 차려입은 직원들이 컴퓨터 앞에 앉아 있거나, 파일 홀더를 움켜잡고 있거나, 이리저리 돌아다닌다. 전화를 하고 있기도 하고, 혹은 따분한 것처럼 보이는 사람도 있다. 카메라의 초점은 어떤 사람을 포착하다가 다시 놓치거나, 주의를 돌려 다른 것들을 따라가기도 한다. 이미지 연출은 물론 몸놀림도 너무나 느려서 펼쳐지는 광경이 도무지 이해가 되지 않는다. 지나치게 가라앉은 사무실 분위기는 이 일상적인 장면을 우스꽝스러워 보이게 하는 맹목적인 행위로 가득 차 있다. 아시아 방문객 일행이 천천히 움직이는 사무실 직원들 사이에 끼어든다. 케이블 뭉치들이 바닥에 놓여 있고, 한 남자가 사다리 위에서 사무실의 천장 작업을 한다. 이런 모든 상황들은 서로 아무런 연관이 없는 것처럼 보인다. 여성들과 남성들은 바닥에 쪼그리고 앉아 이유 없이 동요된 것처럼 보이는 무리를 이룬 사람들을 무심히 쳐다본다. 그런 다음 두 대의 영사기에서 나오던 장면들은 처음으로 돌아가, 이런 혼란이 다시 시작된다.

에르노트 믹은 〈분산실〉을 통해 사회적 관습으로부터 벗어난 사람들을 표현했다. 본능과 무의식적 반응이 행동을 결정하며, 별 생각 없이 야기된 낯선 상황에서 자신의 본모습을 드러낸다. 그와 같은 상황을 만들기 위해, 아마추어 배우들을 기용해서 그들을 구성에 알맞은 환경에 둔 다음 그들 스스로 즉흥적인 연기와 예견할 수 없는 반응을 하도록 그대로 둔다. 이와 같은 조건에서 사회적 제도는 더 이상 아무런 기능도 하지 못함으로써, 유머러스하고 충격적으로 보이는 부조리한 상황을 만든다. 이것은 〈부엌〉(1997)이라는 작품에서, 아무것도 놓여 있지 않은 부엌에서 곤봉으로 서로 치고 패는 노인들의 경우도 마찬가지다. 이 희비극은 배후사정은 모호하게 내버려둔 채로 내용이 진행된다.

명확한 사회적인 틀 안에서의 자유롭고 직관적인 개인들의 행동이, 믹의 비디오 설치 작품에서 통제할 수 없는 행동으로 인한 사건으로 변한다. 믹은 육체가 중심적 역할을 하는 이런 행동을 미디어 이미지의 형태로 표현해 현실적인 공간을 만든다. 그는 영사기를 전시 공간을 위해 특별히 설계한 건축물에 부착해서 비디오와 라이브 퍼포먼스, 무대장치, 건축물을 혼합해, 관람자가 이야기의 흐름에 참여할 수 있게 한다. 살풍경한 무대장치는 아무런 이상적인 관점을 나타내지 않는 대신, 관람자들은 연극적 퍼포먼스의 일부로 영상에 나온 자신의 모습을 볼 수 있다.

미디어 이미지, 건축물, 사람을 통한 이런 특별한 상황을 설정하는 것은 비디오 아트의 전통적 계보다. 그것은 댄 그레이엄과 브루스 나우만 같은 예술가들이 상황극에서 커다란 비디오 설치와 멀티미디어를 통해 공연자들과 관람자들을 서로 마주 보게 만들었던 1960년대로 거슬러 올라간다. 공적 공간과 생중계를 혼합한 〈평행봉〉(1999)은, 그레이엄이 표현했던 도시관광에 대한 현대적인 표현이다. 이 작품에서 믹은 현실과 미디어 이미지의 두 가지 요소를 교묘하게 다루었다. 한편 그는 행위의 영역을 더욱 확장시켜서, 그에게 세상은 매스미디어 네트워크인 동시에 이미지이자 복제며, 무대이자 인간성의 위험한 심연이기도 하다.

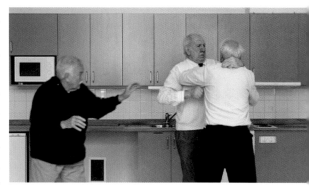

부엌 Kitchen, 1997

인류학/사회학
Anthro/Socio

비디오 설치(3개의 비디오 프로젝션, 6대의 모니터)

1941, 포트웨인(인디애나), 미국

브루스 나우만은 복잡하면서도 철저한 작품들로 인해 20세기 예술사에서 중요한 위치를 차지한다. 비디오와 영화, 네온과 주물 작품, 설치와 물체 매달기, 동물 조각과 사진 작업을 통해, 그는 관람자들의 공포, 고통, 불확실성, 의기소침 같은 경험적 반응을 유발시키는 인식의 극히 정형화된 패턴에 관심을 두었다. 그는 작업을 시작하던 초기부터 이미지와 언어를 함께 사용했다. 1966년에 나우만은 첫 언어극을 구성했다. 그리고 이듬해 그는 비디오에 퍼포먼스를 기록하기 시작했다.

1969년에 그는 바닥에 바이올린을 문지른 후 그것을 D, E, A, D로 표기한 후 다른 테이프에 녹음을 하는 식의 오디오 작품을 만들었다. 나우만은 상징체계로서 언어와, 단어 속에 내재하는 이미지를 사용했다. 이런 유형의 시청각 미디어 작품을 통해, 그는 이야기 형태를 추구하지 않았다. 〈인류학/사회학〉에서 자신의 전형적인 방법으로 그것을 형상화한 것에서도 알 수 있듯이 작품의 구성을 통해 관람자에게 직접 의미를 전달하는 구조를 추구했다.

3대의 대형 프로젝션과 모니터 가운데 몇은 서로 포개져 있는 6대의 모니터가 대머리 남자(퍼포먼스 예술가 린데 에케르트)의 액자에 끼운 각각 다른 모습의 사진을 보여준다. 화면의 위쪽 모서리와 아래쪽 모서리에 맞추어 너무 짧게 잘라내진 까닭에, 머리가 직사각형의 전자 이미지 안에 갇힌 것처럼 보인다. 안간힘을 쓴 표정의 소년 성가대원을 축으로 계속 회전하는 그 남자는 서로 다른 음높이로 "나에게 먹을 것을 줘/ 나를 먹어/ 인류학", "도와줘/ 나를 아프게 해/ 사회학" 그리고 "나에게 먹을 것을 줘/ 나를 도와줘/ 나를 먹어/ 나를 아프게 해"라고 한다. 음색은 어딘가 공격적인 것 같기도 하고 항의하는 것 같기도 하다.

관람자들은 무기력하게 만드는 말들이 들리는 음향과 강력한 미디어 이미지에 둘러싸일 수밖에 없다. 그들은 작품 앞에서 그 상황을 피할 도리가 없는 대신 사건의 중심에서 극이 진행되는 동안 자신을 발견한다. 무대 공연에서와 같이—시각적 설비장치가 소품들을 대신한다—관람자들은 주인공의 역할을 부여받는다. 관람자들은 여러 개의 강렬한 머리에 속수무책이다. 어떤 것은 거울에 비친 듯 '머리 위에' 거꾸로 있기도 하다. 모순적인 말들이 의례적이고 단순하게 반복된다. 이런 상황은 관람자들로 하여금 그 머리들을 먹이고, 도와주고, 그것을 먹고, 그것에 상처를 주게 하는 터무니없는 일들을 강요한다. 관람자와 작품 사이에 집약적인 관계가 이루어지고, 시선의 직접적인 접촉이 강화될지라도, 그 상황은 대화에 의해 설정된 것과 반대로, 이미지와 말은 관람자들을 몹시 괴롭히고 그들을 에워싼다. 그들은 그 요구에 무기력하게 따를 수밖에 없는, 이미지와 말들의 절박함에 대항해 자신들을 보호할 수 없는 소극적인 배우 역할을 할 수밖에 없는 상황에 처하게 된다.

〈인류학/사회학〉에서, 나우만은 여러 해 동안 사용해왔던 다양한 예술적 수단들을 혼합했다. 그는 1975년부터 1985년 사이에 비디오 작품을 제작하지 않았지만, 비디오 설치 작품 〈인류학/사회학〉을 통해 물질적인 것이 강조된 자신의 초기 작업으로부터 한 걸음 더 나아가 수행적인 접근방식을 선보였으며, 이와 함께 1980년대 말부터 만들기 시작한 주물—밀랍으로 만든 머리를 작품에 사용하는 등의 조각적 접근 방식도 선보였다.

정사각형의 둘레에서 춤추기 또는 체조하기(스퀘어 댄스)Dance or Exercise on the Perimeter of a Square (Square Dance), 1967/68

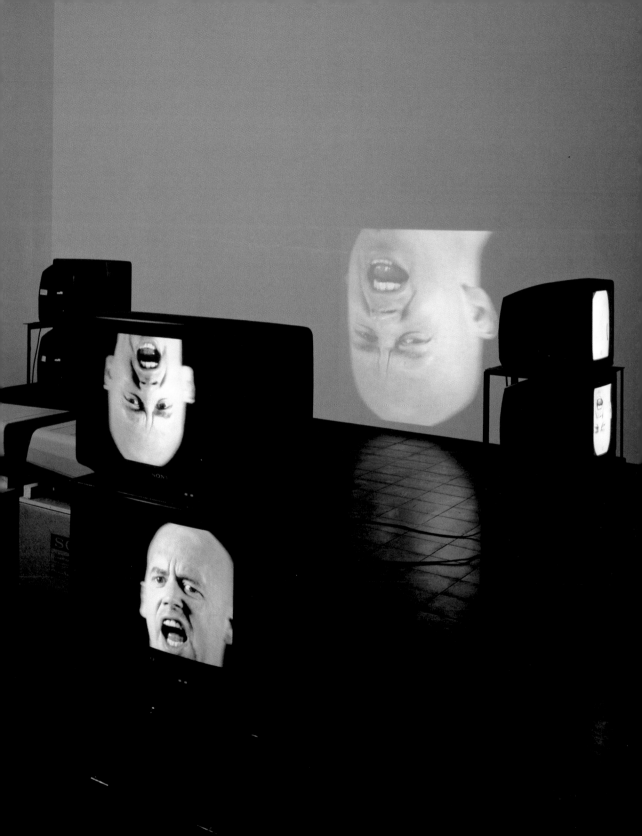

열정
Fervor

2채널 비디오, 흑백, 음향, 10분

1957, 콰즈빈, 이란

〈열정〉은 쉬린 네샤트가 〈소란〉 (1998), 〈황홀Rapture〉(1999)에 이어 발표한 3부작의 마지막 작품이다. 작가는 이슬람 사람들의 사회관을 나타내기 위해 일련의 인상적인 흑백 장면을 사용했다. 그녀는 남성과 여성을 공간적으로 분리하는 것과, 베일을 착용하는 것에서 가장 명백하게 드러나는 이슬람 여성들의 처지와 이슬람의 종교, 사회문화적 코드에 초점을 맞추었다. 1974년에 네샤트는 미국에서 미술을 공부하기 위해 이란을 떠났다. 1979년에 이슬람혁명이 일어나 이란 왕정이 전복되면서 많은 것들이 변했다. 새롭게 등장한 독재자는 1983년에 베일을 착용하는 것을 포함한 엄격한 종교적 지침에 의거한 법령을 선포했다.

네샤트가 몇 년 만에 처음으로 이란을 여행했을 때, 그녀는 사회문화적 변화들을 보고 충격을 받아, 차도르를 착용한 여인들을 소재로 〈알라의 여인들Women of Allah〉(1993~1997)이란 제목의 흑백사진 연작을 제작했다. 실제로 이슬람에서는 여성과 남성의 시선이 서로 마주치는 것을 허용하지 않지만, 사진에 등장하는 여인들은 관람자를 정면으로 응시하고 있다. 사진 속에 있는 여인들이 총을 든 모습이나, 글씨가 새겨진 얼굴, 손, 발 등은 이란 여류시인들의 시심을 자극했다.

1996년 이후 자신이 제작한 영화와 비디오 등을 통해 네샤트는 종교적으로 표준화된 사회에 사는 여성의 정체성에 몰두했다. 〈소란〉에서 그녀는 이슬람 여성들은 다른 사람들 앞에서 음악을 연주할 수 없는, 음악에 관련한 남녀의 불평등한 관계를 주제로 삼았다. 〈황홀〉에서와 마찬가지로 남성과 여성 사이의 명백한 차별을 논하기 위한 작품이다. 한편, 〈열정〉은 모든 개인을 지배하는 행동양식을 끊임없이 미리 정하는 방식을 그렸다.

사막을 횡단하던 두 사람이 만나는 장면이 나란히 배열된 화면에 각각 보인다. 전통적인 검은색 가운을 입고 베일을 쓴 여인과 흰색 셔츠 위에 검은색 '서구식' 양복을 입은 남자가 서로 다가선다. 이 장면은 높은 시점에서 내려다 찍는 방식으로 강조되고 있다. 텅 빈 공간과 주인공을 향한 집중으로 인해 정서적 긴장이 연출되지만, 이는 그들 사이에 아무런 관계도 일어나지 않음으로써 전혀 중요하거나 흥미로운 것이 되지 못하고 만다. 사랑은 행동에 대한 엄격한 종교적 법규로 인해 진행되지 못하고, 다른 장면으로 이어진다. 거기에도 종교법의 영향력은 분명하게 드러나 있다.

두 주인공은 사람들이 많이 모여 있는 행사에 모습을 드러낸다. 관중은 여성의 영역과 남성의 영역으로 구분되어, 장막으로 엄격하게 구분되어 있다. 카메라는 높은 위치에서 그 상황을 기록한다. 남성 성직자는 죄악과 욕정에 대해 격분한다. 남성과 여성은 다시 눈길을 주고받으며, 자신들의 욕정을 드러낸다. 남성 성직자의 말은 점점 더 공격적이 되고, 자제하면서 잠시 주고받던 추파는 불안하고 불안정한 감정 상태로 변한다. 결국 여인은 일어서서 대중이 있는 방을 떠난다.

네샤트의 영상언어는 상징적으로 의미를 전달하면서 연민을 자아내는 힘으로 충만해 있다. 그러나 그녀는 수세기 동안 아랍 세계관을 왜곡해온 미화된 서구적 사고를 낭만적으로 전파하지 않는다. 반대로, 네샤트는 이슬람 사회에서 지배적인 행동규범이 얼마나 확고부동한지를 기록하고, 또한 외부 사람들이 이를 경험할 수 있도록 강력한 힘을 가진 이미지를 사용했다.

소란 Turbulent, 1998

아프리카에 대한 생각
The Idea of Africa

비디오 설치 작품, 39분

1953년, 쾰른, 독일

마르셀 오덴바흐가 여러 작품을 통해 비평적으로 다룬 주제의 중심은 카메라 렌즈를 통해 바라본 세상에 대해 갖게 된 정치, 역사, 정체성, 문화권에 대한 자신의 생각과 시각이다. 오덴바흐는 국제적으로 가장 잘 알려진 제1세대 비디오 아티스트 가운데 한 사람이며, 독일 비디오 아트의 발전사에서 중요한 위치를 점하고 있다. 1981년에 울리케 로젠바흐, 클라우스 폼 브루흐와 루네 밀즈 등과 함께 '비디오 반란군'을 설립한 그는, 오늘날 선구적인 전시로 평가받고 있는 'Westkunst' 쾰른 전을 당시에 격렬히 반대했다. 그 전시회에서 비디오 아트는 거의 완전히 배제되어 있었다. 당시 전시회의 콘셉트에 대한 어떤 것, 예를 들어 서양예술이 자찬하는 고급스러움이 그를 불편하게 했을 수도 있다. 자신의 많은 작품을 통해 오덴바흐는—역사적이건 자전적인 동기에서건—비유럽 문화와의 관계를 탐구했다.

〈아프리카에 대한 생각〉은 1998년 카메룬의 두알라에 있는 괴테 인스티튜트의 초대에 응해, 오덴바흐가 이끈 비디오 워크숍의 결과물이다. 그는 길거리를 지나가는 군중들 가운데서 워크숍에 참여할 학생들을 선발했다. 젊은이들이 손에 카메라를 들고 자신들의 일상생활과 문화 환경을 촬영했다. 오덴바흐는 그 내용을 더블 스크린 비디오 설치 작품 〈아프리카에 대한 생각〉의 일부로 편집해서, 워크숍 참여자들이 촬영한 50여 장면을 담았다.

첫 장면은 어느 작은 아프리카 소년이 카메라 앞에 서서 렌즈를 정면으로 바라본다. 그런 다음 그는 자신의 두 눈을 양손으로 가린다. 이 장면은 남자들이 일을 하고 있거나 집을 청소하는 장면으로 이어진다. 그리고 어린이들이 먼지투성이인 길에서 놀고 있거나, 그 외에 두알라의 일상을 기록한 여러 이미지들로 전개된다. 작품의 끝부분에 이르러, 한 아프리카 어린이가 오덴바흐에게 다가가 그의 손에 자신의 손을 댄다.

곁에 설치된 두 번째 스크린은 식민지 시대로부터, 1913년에 이전 독일 식민지였던 토고를 방문하는 독일 영사의 행렬을 기록한 역사적 장면을 보여준다. 식민지 시대의 일상을 담은 사진들은 당시의 격식을 나타내는 것들로, 백인 사회의 사람들이 차를 마시거나 자신들의 대형 사륜마차를 타는 것 등을 보여준다. 이런 장면들을 보여주기 위해 오덴바흐는 자신이 그 후 계속해서 재작업한 장면(이미 시청각자료로 사용할 수 있는)들을 사용했다.

기록 이미지들은 1998년부터 컬러로 촬영된 장면을 보여주기 전까지, 흑백사진으로 보여주기 때문에 뚜렷한 대비를 이룬다. 비디오를 촬영한 아프리카 학생들의 자국에 대한 동시대적 관점과 서유럽 사람들(여기서는 특히 독일인들)의 역사적 관점으로 본 아프리카 사회라는 이중적인 시각으로 다룬 그의 작품은 문화적 환경, 그리고 그들의 낯선 문화에 대한 자신들의 지방적인 접근을 대비시키고 있다. 그래서 관람자들로 하여금 서로 다른 인식—한편은 내부로부터 자신들의 문화를 바라보고(비디오를 촬영한 학생들), 그리고 다른 한편은 외부로부터 외국인을 바라보는(역사적 필름)—은 사람의 정체성에 대한 질문에 대해 얼마나 다양한 답이 있을 수 있는지를 뚜렷이 나타내고 있다. 〈아프리카에 대한 생각〉은 이런 다양한 면을 내포하고 있다.

증인에 대한 주변적 설명에서 Dans la vision péripherique du temoin, 1986

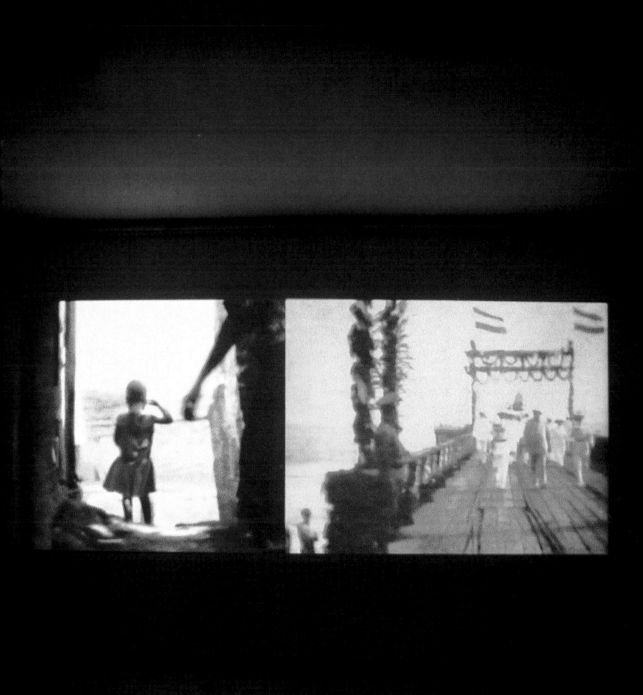

도피#2
Getaway#2

싱글 채널 멀티미디어 비디오 설치

1957, 뉴욕(NY), 미국

빌 비올라, 게리 힐 등과 함께 토니 오슬러는 미국 비디오 아티스트 가운데 가장 잘 알려진 사람이라고 할 수 있다. 살아있는 생명체로 보이지만, 천으로 만들어졌으며, 거기에 다양한 재료들이 더해지고, 기술적 하드웨어와 조작된 이미지들로 만들어진 그의 인형들은 국제적인 전시장을 휩쓸었다. 그것들은 조각과 퍼포먼스—그는 행위예술가 트레이시 레이폴드와 자주 공동 작업했다—와 설치 작품 사이 어디쯤에 위치한 비디오 작품에 등장한다. 많은 장면들은 괴롭힘을 당하고 불안해하는 사람들, 사회적 환경과 일에 잘 적응하지 못하는 사람들이 등장해 자신들의 운명을 토로하는 연극이나 영화의 무대장치를 떠오르게 한다. 오슬러는 단순한 오브제와 일상생활에 사용되는 평범한 물건들, 심지어는 자신이 1980년대부터 싱글채널 비디오테이프에서 사용했던 것과 똑같은 다 써서 낡아빠진 재료들을 설치 작품에 사용한다.

〈불면증〉(1996)에서 잠들지 못하는 주디와, 〈수면 아래에서(블루/그린)〉(1995)에서 살아가는 데 꼭 필요한 산소를 호흡할 수 있는 수면에 결코 닿을 수 없어 영원히 공기를 갈망하는 주디는 인간을 닮은 생명체로, 종종 머리모양만으로 존재하는 상상 속의 생명체다. 이런 존재들의 절망은 관객에게 전달될 수밖에 없다.

오슬러는 〈도피#2〉에서도 정신적인 면을 부각시키기 위해 이같이 모습을 변형시킨다. 바닥 위에 놓여있는 매혹적인 꽃무늬로 뒤덮인 매트리스 아래에 머리를 밀어 넣는다. 가까이에 설치된 작은 포맷의 영사기는 얼굴 영상을 타원형에 담아 움직이게 한다. 움직일 수 없는 사람의 나머지 부분은 균형이 맞지 않게 과도하게 짧은 토르소의 형태를 띤다. 그 상황은 연민을 불러일으키고, 관람자로 하여금 도와주고 싶은 마음이 들게 만든다. 그럼에도 불구하고, 그 머리만 남은 생명체는 "야, 너! 꺼져"라고 소리를 지르기 때문에, 관람자들은 그 사람과의 거리를 좁히지 못하는 데다 여러 가지 역겨운 일과 무례한 짓이 뒤이어진다. 길거리를 가는 사람들이 혼잣말을 하는 홈리스들 옆을 그냥 지나치듯이, 관람자들은 어떤 결정도 내리지 못한 채 그저 관람을 계속하게 된다.

〈도피#2〉에서 기계와 사람은 서로 분리시킬 수 없는 공생관계다. 그 얼굴은 기계 없이는 존재할 수 없으며, 그 장치는 영상이 나타나지 않으면 아무런 표현도 할 수가 없다. 이 복합적인 상호관계는 인간의 눈과 기계의 눈의 서로 다른 시각의 상호 영향을 나타낸다. 오슬러의 작품에서 인식작용의 과정은 정신적 영역을 나타내는 문제 못지않게 논의의 주제가 된다.

작품에 주의를 기울여 사용한 기술적 설비를 통해, 오슬러는 항상 바라보는 행동을 표현했다. 〈하늘에 있는 눈〉(1997) 작품에서는 얼굴 대신에 방 안에 장치된 공에 한쪽 눈만을 투사해, 이 주제를 강하게 부각시키기도 했다. 미디어의 시선, '나는 본다'라는 것의 곤충학상의 의미를 담은 비디오와 사람의 본래 시각기관이 기하급수적으로 결합해, 인식에 관한 포괄적인 이해를 이룬다.

다른 작품에서 조종실(오슬러가 도큐멘타 9에서 선보였던 〈The Watching〉(1993))같은 것들을 통해, 피드백 시스템이 사용되면서 매체 인식이라는 주제는 다시 개개의 양상으로 나뉘지만 오슬러는 그것을 관람자들이 항상 스스로 의식하고 있어야만 하는 기본적인 요소로 남겨 두었다.

부작용 Side Effects, 1998

글로벌 그루브
Global Groove

멀티모니터 설치, 싱글 채널 비디오, 컬러, 음향, 30분

1932, 서울, 대한민국
2006, 마이애미(플로리다), 미국

그의 첫 전시회 '음악의 전시-전자 텔레비전'(1963)에서 백남준은 당시 개발된 지 얼마 되지 않은 매체였던 12대의 텔레비전을 다룰 수 있는 무대장치를 전시함으로써 비디오 역사에 한 획을 그었다. 당시 백남준은 플럭서스 운동에 참여하고 있었다. 1964년에 뉴욕으로 거처를 옮겨 그곳에서 첼리스트 샬로트 무어맨을 만난 후, 무어맨은 백남준의 작품에서 비디오 오브제로 '옷을 입거나', 또는 그 같은 오브제로 음악을 연주하는 등 수많은 퍼포먼스를 함께 했다.

이미 1960년대에 자신의 첫 번째 멀티 텔레비전 비디오 조각 〈TV-십자가〉를 제작했던 그는 서울 올림픽이 열렸던 1988년에는 절정에 달해서, 1003개의 모니터로 미디어 탑을 만들었다. 1970년 무렵에, 일본인 전자 기술자 슈야 아베와 함께 비디오 신시사이저를 개발함으로써 전자 이미지 재료의 기본적 구조를 바꿀 수 있었다. 이와 나란히 그는 폐쇄회로 방법을 실험하기 시작해서, 1974년에 자신의 첫 번째 조각적 피드백 설치 작품인 〈TV-부처〉를 만들어냈다.

그의 혁신적인 업적은 1980년대 초에 레이저빔으로 감행했던 실험 등 셀 수 없이 많다. 그러나 원래 백남준은 연주와 작곡을 전공했다. 1958년에 쾰른의 방송국 WDR 스튜디오에서 존 케이지가 전자음악을 연주하기 위해 백남준의 작품을 선택한 것은, 그에게 다양한 소리 요소, 소음, 고전음악을 뒤섞는 소리로 만든 음악적 콜라주를 창출하는 데 영감을 주었다.

이 콜라주 원리는 다시 〈글로벌 그루브〉같은 비디오 작품에서 발견할 수 있다. 이 작품은 베트남 전쟁이 막바지로 접어들던 1971년에 미국 정부가 국제적 이해를 증진시키기 위해 주문한 것이었다.

시청각적으로 고급문화와 대중문화를 아우르는 서로 다른 문화권이 담겨 있는 21개의 장면으로 구성했다. 두 명의 고고 댄서가 등장하고, 나바호족 인디언이 드럼을 연주하며 노래를 부르고, 한국 무용수들이 공연을 하고, 주먹다짐을 하는 아프리카 흑인이 보이고, 일본 TV에서 가져온 펩시콜라 광고 등이 보인다. 그는 공중파 TV에서 가져온 소재들을 마치 자신의 작품에서 발췌하듯 사용했다. 거기에 존 케이지, 샬로트 무어맨, 시인 앨런 긴스버그 등, 그와 뜻을 같이 하는 몇몇이 역할을 맡아 출연했다. 백남준은 동시대의 동서양을 함께 아울렀다. 어떤 장면은 신시사이저를 사용해 추가적으로 처리되었다. 미국 대통령 닉슨은 완전히 왜곡되어 보이며, 〈McLuhan Caged〉(1970)에서 가져온 미디어 이론가 마셜 맥루한의 모습도 거의 알아볼 수 없다.

〈글로벌 그루브〉에서 백남준은 광고의 구조, 1980년대 MTV의 시작에서 완성된 소위 미학적 클립을 이용했다. 장면의 빠른 전개는 시청각 재료를 하나의 패턴으로 응축시켜 개개의 내용은 이해하기 어렵다. 백남준은 장단점을 내포하고 있는 세계적인 동시성을 시각화했다. 텔레비전과 비디오를 사용한 자신의 작품에서 백남준은 대중매체의 야누스적 특성을 익히 알고 있었다. 〈글로벌 그루브〉가 시작될 때 카메라 밖으로부터 "이것은 당신이 세상의 모든 텔레비전 채널을 바꿀 수 있을 때 언뜻 볼 수 있는 새로운 세상의 일부이며, 텔레비전 가이드는 맨해튼의 전화번호부만큼이나 두껍다" 라는 소리가 들려온다.

하늘을 나는 물고기 Fish Flies on Sky, 1985

나는 그런 여자가 아니야
I'm Not the Girl Who Misses Much

싱글 채널 비디오, 컬러, 음향, 5분

1962, 그랍스, 스위스

혹자는 피필로티 리스트를 1990년대 이후 여성성을 가지고 자연스러운 방법으로 작업한 젊은 비디오 아티스트 중 하나인 매력적인 소녀라고 할지도 모른다. 리스트의 작품들은 매력적이며 외설적이고 흥미진진하며 음악적으로 기억할 만하다. 그녀는 성, 여성의 몸, 현대사회에서의 성적 차이에 관한 기본적인 의문들을 미디어 이미지의 기행으로 표현했다. 그녀는 유머러스하고 아이러니하며 비평적인 시각으로 수많은 행동 규범과 진부한 이미지를 만들어내는 무의식적인 과정을 추적했다.

그녀는 자신이 만든 대부분의 비디오에서 직접 연기했다. 학교에 다니던 당시 작업한 것이긴 하지만, 이미 자신의 작품의 중요한 요소를 담고 있던 〈나는 그런 여자가 아니야〉에서도 역시 직접 연기했다. 가슴을 그대로 드러낸 검은 드레스를 입고, 얼토당토않게 붉은 립스틱을 칠한 리스트는 카메라 앞에서 온몸을 뒤틀며 춤을 추었다. 장면의 구성이 바뀌어, 입을 활짝 벌린 모습만 스크린을 가득 메운 장면을 보여주었다. 그럼에도 불구하고 1970년대 비디오 퍼포먼스 초기작에서 볼 수 있었던 것처럼, 고정된 카메라 앞에서 연기하고 있는 점이 인상적이다. 한편, 사진들은 초점이 맞지 않아서 춤추는 사람의 시각이 베일에 가린 것처럼 모호하고, 색채는 모노크롬에 가까워서 작위적으로 보인다. 더구나, 이미지들이 다양하게 빠른 속도로 바뀐다. 속도를 높이는 것 같다가 다시 느려지고, 뒤이어 더욱 더 알아볼 수 없이 희미한 상태로 서서히 사라지는 등 '오래된' 비디오를 생각나게 한다.

기술적 발전으로 인해 1986년에 와서야 가능해진 완전한 이미지를 만들기까지 오랜 시간이 걸린 것을 감안해, 조악한 질을 암시한

이 테이프의 경우에는 비디오 이미지의 전자구성에 주목하게 한다. 리스트가 카메라 앞에서 깡충깡충 뛰면서, "나는 그런 여자가 아니야"라고 괴상한 목소리로 계속 노래를 한다. 이것은 존 레논의 팝송 "Happiness Is a Warm Gun"(1968)의 첫 소절에 나오는 "그녀는 그런 여자가 아니야"를 리스트가 자기지시적으로 각색한 것이다.

노래가 축약되었을 뿐 아니라 시각적 재료와 마찬가지로 속도도 조작되었다. 리스트의 비디오에서 한 줄은 전체 음악 클립을 대신한다. 클립의 종반부로 가면서 색채는 푸른 톤에서 붉은 톤으로 바뀌고, 노래의 원래 소리가 들린다.

〈나는 그런 여자가 아니야〉란 작품에서, 1980년대 말의 밴드에서 연주하는 역할을 한 리스트는 대량생산이 이루어지고 육체의 숭배와 관음증이 미심쩍은 연합체를 이룬 음악산업의 메커니즘을 실험한다. 리스트는 그것을 반영하는 것으로, 기분 좋고 아름답기까지 한 사진과 기억할 만한 음악적 파노라마를 사용해 음악 산업의 메커니즘에 적절히 대응했다. 심지어 그녀의 축소된 몸이 땅 속에 있는 아주 작은 불타는 듯한 빨간색 구멍 안으로 가라앉을 위험에 처한 것처럼 보이거나, 후에 비디오 설치 작품 〈용암 욕조 안에 있는 이타적인 모습〉(1994)에서 전자 충격의 물결 속으로 사라질 때조차도 아름다운 전자 세계의 겉모습은 여전히 유지된다.

용암 욕조 안에 있는 이타적인 모습
Selbstlos im Lavabad, 1994

팔리기 위해 태어났다: 마사 로슬러가 베이비 SM의 이상한 경우를 이해하다

Born to Be Sold: Martha Rosler Reads the Strange Case of Baby SM

싱글 채널 비디오, 컬러, 음향, 35분 20초

1943, 뉴욕(NY), 미국

마사 로슬러는 1970년대 중반에 비디오 작업을 하기 시작했지만, 1960년대에 회화의 대안으로 다양한 표현수단을 탐구했던 다른 많은 예술가들처럼 시, 회화, 연극, 사진, 그리고 프랑스 영화감독 장 뤽 고다르의 영화 등에 관심을 두었던 그녀를 단지 비디오 아티스트라고 칭하는 것은 정확하지 않을 수도 있다. 그녀는 텍스트, 콜라주, 사진, 설치, 퍼포먼스를 한 작품에 포함시킨 다중매체 작품을 개발했다. 매체 자체에 관해서도 논의 중인 가운데, 이런 크로스오버인 동시에 정치적 사회적 상황을 분석하기 위해 비평적 시각을 가지고 만들어진 자신의 작업세계로 인하여, 로슬러는 20세기를 넘어 오늘날도 젊은 세대에게 영감의 원천이 되고 있다.

1970년 무렵 '초창기의 페미니스트'라고 자신을 표현했던 로슬러는 반전운동에 정열적으로 활동했었다. 그녀는 캘리포니아 대학 샌디에고 분교에서 공부하면서, 독일 철학자이자 저명한 프랑크푸르트 학파 허버트 마르쿠제로부터 1965년부터 가르침을 받았다.

〈The Bowery in Two Inadequate Descriptive Systems〉(1974/75)는 로슬러의 걸작 가운데 하나다. 그녀는 텍스트 조각들을 뉴욕 바우어리 구역에 있는 사업체들 정면을 찍은 흑백사진과 결합해놓았다. 회사의 입구를 찍은 사진에다 밤에 홈리스들이 보호받으려고 찾는 장소라는 사실을 기록으로 남겼다. 이 기록들은 현재 있지 않은 존재를 위해 설정된 장치였다. 단어들이 술에 취한 사람들의 일상적인 대화체로 이리저리 퍼진다. 사진과 시적인 단어 파편들을 대치시키면서 로슬러는 '무엇이 다큐멘터리 전략을 구별짓는가'라는 미국 사진 역사에 중심이 되는 중요한 의문을 제기하려고 했다.

사진과 글이 동시에 등장하는 작품으로, 로슬러는 미디어에 의해 그려지는 여성의 역할을 유머러스하게 희화화한 〈부엌의 기호학〉(1975)을 제작했다. 주인공인 그녀는 심각한 표정을 짓고 앞치마를 입으면서 카메라 앞으로 걸어온다. 1970년대 다른 많은 퍼포먼스 비디오에서와 마찬가지로 렌즈를 통해 그 사건의 골격을 분명히 드러낸다. 주인공은 부엌에서 사용되는 기구들을 알파벳순으로 A부터 Z까지 보여주기 시작한다. 텔레비전에 나오는 '완벽한 아내'로 보이는 노이로제에 걸린 캐릭터인 로슬러가 각각의 물건들을 공격적으로 심지어는 좌절당한 듯한 제스처로 관중들에게 내보이다, 결국 칼을 허공에다 난폭하게 흔들어댄다.

베트남 전쟁을 비평한 작품들 외에도, 대중매체와 진부한 표현으로 묘사된 여인의 조합은 그녀의 관심이 표출된 작품의 전형적인 구성이었다. 그 때문에 그녀는 유머러스하고 사실에 기반을 두거나 서정적이며 로맨틱한 스타일을 넘나들었다.

1988년에 다큐멘터리 텔레비전 내용의 일부, 인터뷰, 퍼포먼스를 이용해서 여성의 몸을 판매할 수 있는 것으로 다룬 비디오 콜라주 〈팔리기 위해 태어났다: 마사 로슬러가 베이비 SM의 이상한 경우를 이해하다〉를 발표했다. 대리모인 매리 베스 화이트헤드는 스턴 가족을 위해 스턴의 정자로 인공수정을 해 아이를 임신한다. S는 낳아줄 엄마에 의해 선택된 이름인 사라를 나타내고, M은 스턴 가족이 지은 이름 멜리사를 나타낸다. 로슬러는 당시의 기술적 가능성을 모두 동원해, 다양한 참여자의 역할을 연기하면서 자신만의 아이러니하고 비평적인 방법으로 권력 투쟁의 모순을 나타냈다. 그리고 계급의 문제, 정치적, 이데올로기적 구조가 얼마나 여성의 존재를 지배하는지를 분석했다.

부엌의 기호학 Semiotics of the Kitchen, 1975

인터뷰-잃어버린 말을 찾아서
Intervista-Finding the words

싱글 채널 비디오, 컬러, 음향, 26분

1974, 티라나, 알바니아

앙리 살라는 일상생활에 쓰이는 물건이나, 티라나 혹은 파리의 거리, 해변, 동물원, 교회, 또는 교외에서 볼 수 있는 흔한 사건들을 실험적인 스타일로 발전시켰다. 그는 카메라를 시청각적 기록과 분석 장치로 삼아, 주제의 본질적인 구조를 조사하고, 그것의 심리학적, 정치적, 사회문화적 측면을 드러냈으며, 인식론 또는 자연과학과 연관시켰다. 이런 점으로 인해 살라의 모든 작품은 서로 판이하게 다른 대조되는 두 개의 극으로 이루어져 있다. 하나는 〈인터뷰〉에서와 같이 주로 다큐멘터리를 다루고 있으며, 다른 하나는 〈심벌즈 Cymbal〉(2004)에서처럼 심미적인 데 무게를 둔 작품들로, 화려하고 리드미컬한 드럼 세트 심벌즈의 모습은 견디기 어려워질 때까지 사람들의 눈을 애타게 만든다.

〈인터뷰〉는 살라의 첫 번째 예술적 비디오 작품이다. 살라는 낡은 궤에서 필름을 발견하고 그것을 통해 어머니의 과거로 돌아간다. 1970년대 말에 그의 어머니는 알바니아 공산당의 헌신적인 행동가였다. 이 필름은 이 시대로부터 기록된 내용을 담고 있다. 이 필름은 살라의 어머니가 정치적 사회적 고위층 옆에서 정치 선동행사에 참여하고 있는 모습을 보여주며, 그녀와의 인터뷰를 담고 있다. 1970년대 말에 이미지와 음향은 별도로 기록되었기 때문에 이 역사적 이미지들은 그에 상응하는 사운드 트랙이 없다. 그리고 살라의 어머니는 그 일에 대해 거의 기억하지 못했다.

살라는 자신의 어머니가 인터뷰에서 했던 잃어버린 말들을 찾아 나선다. 그는 현재 택시운전을 하고 있는 당시 음향을 담당했던 남자를 만난다. 그리고 지금은 늙고 빈곤하게 살고 있는 당시 인터뷰를 감독했던 저널리스트를 어렵사리 찾아낸다. 다양한 삶이 운명으로 정해지고, 주관적이고 당시에 널리 퍼져있던 정치적 이미지들이 함께 엮여져 이 개인적인 회상 과정을 이야기로 만들고 있다. 결국 살라는 농아학교로 가게 되고, 그들은 입술을 판독해 소리 없는 말들을 재구성하도록 도와준다. 그가 자신만의 선동 문구를 가졌던 자신의 어머니와 대면했을 때, 혼란스럽고, 걱정도 많은 그녀는 완전히 말문이 막힌다. 작가는 어머니를 클로즈업하는 것으로 영화를 끝낸다.

〈인터뷰〉에서 살라는 단순한 비디오 그래픽 방법으로 작업을 했다. 카메라는 말들을 복원하려고 노력하는 살라를 따른다. 각각의 구성 장면들은 알아보기 쉽게 이어지도록 편집되었다. 선동과 뉴스 내용 등, 역사적인 데 기반을 둔 장면들만 살라가 연결하는 과거와 현재, 개인적인 것과 공공적인 것을 단절시키도록 흩어져 배치되었다. 〈인터뷰〉는 다큐멘터리 기법을 사용해 주관적인 우주론의 한 유형을 창조하는 것을 향해 한 걸음 더 나간 감성적인 작품이다.

"아마도 나는 분주한 생활 속에서 진가를 알아보지 못하거나, 잊거나, 사라진 것들 가운데 의미 있는 것을 발견해 계속 볼거리를 만들 것이다."
앙리 살라

구강 대 구강 인공호흡법
Mouth to Mouth

싱글 채널 비디오, 흑백, 음향

스테파니 스미스 1968, 맨체스터, 영국
에드워드 스튜어트 1961, 벨파스트, 영국

1993년 이후 공동 작업을 해온 스테파니 스미스와 에드워드 스튜어트는 〈구강 대 구강 인공호흡법〉에서와 같이, 극한 상황에서 여성과 남성간의 관계를 실험해 표현해왔다. 그들은 두 몸, 두 눈, 두 입을 통해 동반자 관계의 미묘한 권력구조 안에서 다양한 역할을 연기했다. 그들의 동작들은 다른 고통을 초래하는 수단으로 한 것은 아니지만, 그 작품을 만드는 동안 사용 가능한 수단으로 인해 마음의 상처를 입게 된다. 어떤 사건에 관련된 주제에 대해 스미스와 스튜어트는 자신들이 참을 수 없게 될 때까지 모든 상황을 철저히 다룬다.

〈서스테인Sustain〉(1995)에서 스튜어트가 상대 여성인 스미스에게 입술자국을 남기기 위해 립스틱을 칠하고 있는 동안 스미스는 자신의 입으로 남성의 몸에 수많은 뭉개진 키스마크를 만든다. 관람자에게 두 사람의 몸은 똑같이 혹사당한 것처럼 보인다. 1970년대부터 행해졌던 기존의 퍼포먼스와 비교해 대중에게 다른 영향을 미친 스미스/스튜어트의 비디오 작품들의 이미지는 아브라모비치와 그녀의 동료 울라이의 퍼포먼스와 같이 반복적으로 경계를 넘어선다. 아브라모비치와 울라이는 자신들의 라이브 퍼포먼스를 통해 종종 자신들과 관객들의 육체적 스트레스를 풀었다. 아브라모비치는 자해까지 감행해서 심지어는 이런 유형의 행동으로 인해 생명이 위협당하는 상황에 빠지지 않도록 중지시켜야 하기도 했다.

〈구강 대 구강 인공호흡법〉에서, 한 남자가 물이 가득 채워진 욕조에 옷을 입은 채 누워 물속에 잠긴다. 그는 눈을 뜨고, 몸은 뻣뻣해지고, 시간이 지나면서 수면 위로 작은 물방울이 떠오르는 순간, 모습의 일부만 보이던 욕조 바로 옆에 있던 여인이 막 움직이려고 한다. 그녀는 아래로 몸을 구부려 남자의 입에 자신의 입을 가져다 대고, 숨을 쉴 수 있도록 공기를 불어 넣는다. 그 남자에게 여인의 행동은 살기 위해 필수적인 것이다. 남자는 여인에게 의지하며 그녀를 믿는다. 그렇게 함으로써 필수불가결한 행위인 호흡을 눈에 보이는 경험으로 표현했다. 장면을 대각선으로 가로질러 욕조를 배치함으로써 남자가 구도의 중앙에 위치한다. 여인이 남자에게 몸을 기울일 때, 그녀는 오른쪽 각도에서 욕조를 가로지르게 된다. 촘촘히 얽히고설킨 구성으로 인해 두 파트너 사이의 관계가 강조되고 있다.

〈환기구Vent〉(1998)나 〈뒤집어Inside Out〉(1997) 같은 비교적 최근작에서 스미스/스튜어트는 한걸음 더 나아가, 카메라를 완전히 소화해서 육체와 비디오가 융합하기 시작한다. 〈환기구〉에서 관람자는 배우의 입 안으로부터 밖을 내다보게 된다. 치열이 전자적 그림의 위아래 경계를 이룬다. 입으로부터 보이는 시야는 하얗게 텅 비어 있다. 퍼포먼스를 펼치는 사람이 누군지, 그가 남성인지 여성인지 더 이상 알 수 없게 된 이런 작품을 통해, 스미스/스튜어트는 자신들의 관심을 육체에 집중했다. 비디오 시퀀스를 구성할 때, 몸의 윤곽을 사용해 한 장면의 경계를 정함으로써 몸의 외관뿐 아니라 몸의 안을 보여주는 것을 통해, 그들은 남성과 여성의 관계라는 자신들의 첫 주제를 확장시켜 왔다.

스미스/스튜어트는 관중 없이 카메라 앞에서 연기한다. 그들은 퍼포먼스의 의도를 강조하는 특별한 이미지를 선택할 수 있는 신축성 있는 매체로서 비디오를 활용하고, 직접성을 높이기 위해 주로 큰 영사기를 사용한다. 오리지널 사운드와 배경의 소음들을 함께 들리도록 하고, 페이드아웃과 페이드인만으로 편집한다. 그들은 인위적인 효과를 만들려고 하지 않고, 비디오라는 전자매체로 할 수 있는 모든 영역을 사용한다.

> "우리는 남성과 여성의 관계를 탐구한다."
> 스미스/스튜어트

당신은 재미있는 시절에 살기를
May You Live in Interesting Times

DVD영화/디지털 베타캠, 컬러, 음향, 60분

1966, 페칸 바루, 인도네시아

작은 모니터에, 잘라낸 여인의 얼굴 사진—작가 자신—이 보인다. 이 장치는 얼굴이 그 속에 비치도록 빛을 반사하는 표면 위에 두어서, 작은 모니터 자체가 자신에 대해 생각하는 것처럼 보인다. 그 작품은 〈젊은 여인인 작가의 초상Portrait of the Artist as a Young Woman〉(1995)이라는 제목으로, 1944년에 발간된 제임스 조이스의 소설 『젊은 예술가의 초상』에서 따왔다. 조이스는 한 젊은 남자가 자신의 정체성을 발견하기 위해 몹시 힘든 길을 걷는 과정에서, 그 길은 자기 자신과 자신의 가족 사이, 자신과 교회 사이의 경계를 다시 규정해야만 하는 길이라는 것을 자서전적인 형식을 통해 사실적인 분위기로 묘사했다.

피오나 탠 역시 자기 자신만의, 또는 다른 사람의 정체성을 찾는 작업을 하고 있다. 그녀는 중국계 아버지와 스코틀랜드에서 이주한 오스트레일리아계의 어머니를 두고 인도네시아에서 태어나 오스트레일리아에서 자랐다. 암스테르담에서 미술을 공부했으며, 현재 그곳에 살고 있는 그녀는 〈당신은 재미있는 시절에 살기를〉을 통해, 카메라로 자신의 가족의 뿌리를 사실에 의거해 추적하는 방법을 구사했다.

탠은 논리상 자기 부모를 인터뷰하는 것으로 영화를 시작한다. 그런 다음 1960년대 인도네시아의 여러 가지 불안한 상황 속에 살고 있는 고모나 이모, 삼촌들의 삶을 통해 자신의 뿌리를 추적한다. 그 당시 수많은 중국 이민자를 포함해 수천 명의 사람들이 살해당했다. 탠은 조사하던 중 마침내 거의 모든 주민들이 자신과 같은 '탠' 성을 가진 중국의 작은 마을에 이르게 된다. 그곳에서 그녀는 두 명의 삼촌이 인도네시아에서 중국 소수집단을 변호하다가 무고하게 10년 이상을 감옥에 수감되었던 또 다른 사실을 알게 된다. 긴 여정을 통해 탠은, 한 사람의 정체성을 찾는다는 것은 부질없다는 결론에 도달한다. 그래서 "나는 결코 중국인도 서구인도 아닌 것 같다… 나는 어느 것이라고 규정되지 않는 정체성을 갖고 있다… 나는 프로패셔널한 외국인이다"라고 한다.

조이스처럼 탠도 사실적이고 명확한 회화적인 언어를 구사했다. 2년도 넘는 여정을 기록하면서, 오래된 사진들과 서로 다른 도시, 개인, 문화계에 대한 기록적 장면을 함께 담은 자서전적인 비디오테이프를 구성했다. 1997년 7월에 네덜란드 텔레비전 방송국이 탠의 작품을 방영함으로써, 역사와 이주자의 이동과정과 현대사회의 상황을 이해하는 대중의 관심을 끈 사건이 되었다.

그녀는 사실적 기록과 이성적으로 이야기하는 형식을 통해, 사람들의 관점을 변하게 하고, 동양이든 서양이든 '다른' 시각을 존중하는 시대를 활짝 열었다. 그렇기 때문에 그녀는 〈투아레그Tuareg〉(2000)와 같은 작품에서 1930년대부터의 역사적 이미지를 사용했다. 이것은 카메라 앞에서 포즈를 취하는 베르베르족의 어린이들을 보여주는 장면으로 시작된다. 탠은 원래의 흑백 장면에 바람소리와 다른 소리들을 첨가해 새로운 형태의 직접성을 만들었다. 그녀는 식민지에 사는 사람들 사이의 정체성에 관한 문제에 관심을 갖고 있다.

탠의 설치작품은 대체적으로 규모가 크다. 그녀는 전시실에 커다란 스크린들을 걸거나 스크린 양쪽에 이미지들을 영사하거나 혹은 설치작품의 일부로서 영상장치를 보여주는 등 자신의 작품에 꼭 필요한 것들을 설치한다.

> "나는 〈당신은 재미있는 시절에 살기를〉이란 작품을 통해 다문화, 이주, 관습에 대한 도전과 같이 현재 우리가 논의해야 할 문제들을 탐구하고 심도 있게 다루고자 했다."
>
> 피오나 탠

집
Home

비디오 실험, 컬러, 음향, 16분 47초

스테이나 바술카 1940, 레이캬비크, 아
이슬랜드
우디 바술카 1937, 브르노(이전 체코슬
로바키아, 현재는 체코 공화국)

전자공학적으로 만든 음을 구축
하고 변경하고 조작하는 것에 대
해서라면, 스테이나와 우디 바
술카가 선구자라고 할 수 있다.
1969년부터 그들은 비디오 매체
의 가능성을 공동으로 탐구해왔
다. 이들은 비디오가 변동이 심
한 에너지이자 정보라고 생각했
다. 이들은 전자 장치와 도구들
(카메라를 사용하든 아니든)과의
대화를 통해 관습적인 지각에
도전하는 합성 그림을 디자인하
고, 신호와 정보의 세계에 대한
하나의 인식을 만들어낸다. 스
테이나와 우디 바술카는 자신들만의 구조적 접근방식으로 기존의
지식을 기반으로 새로운 비디오 영역을 개발했다.

스테이나는 프라하의 음악학교에서 언어와 음악을 공부했으며,
우디는 브르노에서 공학 학부와 프라하 공연예술의 영화 텔레비전
아카데미를 다녔다. 1965년에 그들은 함께 미국으로 가서, 1971년
에 전설적인 뉴욕 스튜디오 더 키친을 공동으로 설립했으며, 그곳에
서 비디오라는 새로운 매체를 가지고 여러 가지 실험을 했다. 1920
년대와 1930년대에 초창기의 구체음악과 구상시와 관련한 획기적인
방법과 마찬가지로, 1945년 이후 비디오도 의미론적인 소재로 이해
될 것에 대처해 실험적인 영화들도 그런 방법을 준비하고 있었다.

그들은 러트/에트라 아날로그 스캔 프로세서, 이중 컬러라이저,
다중문자입력기, 기술자 조지 브라운이 고안한 스위처를 포함해 특
이한 설비와 프로그램으로 작업했다. 아날로그 스캔 프로세서는 웨
이브 포맷에서 스캔선을 그림으로써 전자 신호를 시각화해준다. 러
트/에트라 스캔 프로세서는 추가적으로 3차원적인 선을 그릴 수 있
게 하며, 스위처는 두 개의 별도의 비디오 자료를 한 장면에 보여줌
으로써 그 자료들을 각각 별개로 다룰 수 있게 한다.

이와 함께 다른 여러 장치들을 사용해 스테이나와 바술카는 전자 이
미지의 광범위한 언어를 시각화하기 위해 필요한 전제조건들을 기
술적으로 창조했다. 그 두 사람은 "우리는 도구를 만들고 그것과 대
화할 것이다. 그것이, 발견된 오브제 같은 이미지를 찾을 사람들 그
룹에 우리가 속하는 방법이다. 그러나 우리는 때로 연장을 디자인
하기도 하고 개념적인 작업 또한 하기 때문에 그것은 더 복잡하다"
라고 말하기도 했다.

그들은 기본적으로 기계론적인 기초 위에 세워진 전자세계를 지
배한다. 그들이 만든 그림 표면은 매우 다양한 형태를 띤다. 그래
서 전파방해를 받아 기하학적 형태를 나타내는 것처럼, 〈잡음전파
Noisefields〉(1974), 또는 〈집〉(1973)에서와 같이 병, 주전자, 또는
사과 등 일상적인 물건들을 추상적인 문양으로 만들기 위해 영사된
표면으로 변형시켜 나타내기도 한다.

여기서 스테이나와 바술카는 사실과 초현실주의자들의 상상된 시
각 세계를 연상시키는 전자적 허구 사이에 균형을 이룬 행동을 보여
준다. 벨기에 화가 르네 마그리트의 그림들도 이 두 예술가가 전자
적인 작품을 만드는 것에 영감을 주었다. 그로 인해 그들은 현실세
계와의 관련성을 접어둔 채 전압을, 확대되거나 접히거나, 압축된
형태 및 부피로 변형하고 있다. 극복할 수 없는 일차원과 삼차원의
충돌영역은 비디오 매체에 필수적인 것으로, 스테이나와 바술카의
끊임없는 도전을 상징한다.

웨스트 The West, 1983

나는 내가 어떤지 알지 못한다
I Do Not Know What It Is I Am Like

싱글 채널 비디오, 컬러, 음향, 89분

1951, 뉴욕(NY), 미국

빌 비올라는 세계적으로 유명한 비디오 아티스트 가운데 한 사람이다. 개인적인 상황을 묘사한 〈빛을 반사하는 수영장The Reflecting Pool〉(1977~1979)과 같은 작품을 통해, 1970년대 초에 그는 복잡한 시간의 제약을 받는 구조를 사용하기 시작했다. 이들 초기 테이프에서도 비올라는 관람자들이 전체론적인 관점을 취할 수 있도록 해석적이고 상징적인 요소들을 결합했다. 비올라의 작품에서 중요한 요소는 그가 심취한 중세시대의 신비주의다. 그는 도교, 선종, 수피교 등과 같은 동양의 신비주의와 더불어 힐데가르트 폰 빙엔, 마이스터 에크하르트, 요하네스 폼 크로이츠 등으로부터 영감을 받았다. 세월이 흘러도 변치 않는, 명상적인 장면은 신과 영혼이 결합된 신비주의를 통해 지극히 행복한 환상을 나타내려고 노력한 그의 미디어 작품에 부합한다. 비올라의 비디오에서 다양한 구성과 연출은 관람자로 하여금 그의 작품을 명상적인 감정과 태도로 보게 함으로써, 세상과 인간의 본질에 대해 생각하게 한다. 신비주의에 대한 생각에 뒤이어 인식이 잇달아 일어날 것이다.

이런 환경을 배경으로 비올라는 오늘날까지 그의 인상적이고 서정적인 비디오 작품으로 우리를 끊임없이 놀라게 하고 있다. 십자가에서 내려지는 예수의 도상과 예수 부활의 도상을 인용한 〈출현〉(2002)과 같은 최근의 설치작품에서, 그는 낯익은 예술—역사적 모티프—와 관련시켰다. 구성과 색채에서 그 작품은 조반니 벨리니와 피에트로 델라 프란체스카와 같은 근대의 이탈리아 거장들의 작품을 연상시킨다. 비올라는 매우 느린 구성을 위해 디지털 프로세싱을 사용했다. 그것은 다양한 매체, 고정된 이미지, 동영상으로 된 비디오에 반영된 생각을 비디오 설치 작품에 구현하기 위해서였다.

비디오라는 매체 자체를 주제로 삼는 것이 비올라 작품의 구조적인 특징이다. 1980년대 그의 주요 작품 가운데 하나인 〈나는 내가 어떤지 알지 못한다〉에서 미디어 구성이나 상징적인 면에서 빛, 어둠, 환상, 응시에 의한 연출이 중요한 역할을 했다. 거의 한 시간 반 동안 비올라는 다양한 장면과 모티프 외에 풍경, 뇌우, 동물—막 부화한 병아리와 들소—등과 토착민, 촛불, 그리고 얀 베르메르의 회화 〈지리학자The Geographer〉(1669)를 연상시키는, 한밤중에 작업실에 앉아 작업에 몰두하는 비올라 자신 등이 번갈아 등장하는 이미지의 태피스트리를 엮었다.

다른 장면에서 비올라는 올빼미의 날카로운 눈동자에 초점을 맞추었다. 새에 매우 가까이 다가가 카메라는 올빼미의 동공의 검은 표면 안쪽을 비출 수 있었다. 기술의 세계와 인간의 세계가 올빼미의 눈에 반사되었다. 비올라 역시 세상의 근원과 현상에 관한 서사적 이야기에서 시간이라는 개념을 다루었다.

극심한 감속과 가속을 통해 그는 이미지의 연속적인 패턴을 자꾸 깨뜨림으로써 관람자의 주의를 이끈다. 그는 '얌체Il corpo scuro' '새들의 언어The Language of the Birds' '감각의 밤The Night of Sense' '드럼에 의해 감동받아Stunned by the Drum' '타오르는 불꽃The Living Flame' 5개의 장으로 나뉜 세계에 관한 그의 역사를 하나의 단일한 템포를 이루는 부가적인 리듬을 만들기 위해 완전히 캄캄한 쇼트를 사용하기도 했다.

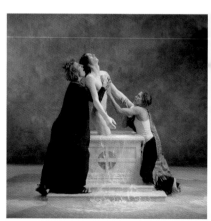

출현 Emergence, 2002

브로드 스트리트
Broad Street

5채널 비디오, DVD 영화, 40분

1963, 버밍엄, 영국

질리안 웨어링은 사진과 비디오를 확성기로 사용했다. 그녀는 사람들이 미처 이야기하지 못한 채 남아 있는 것, 소망, 괴로움, 열정에 관심을 두고, 관음증적인 느낌을 주지 않는 방식으로, 카메라에 자신과 다른 사람을 담았다. 그녀가 초점을 맞춘 사람들은 자신들의 가장 내밀한 자아로부터 외부를 향한 확성기로 전자매체를 사용했다. 가면, 변장술, 또는 그룹 내에서 표준화된 행동양식도 보호물로 이용할 수 있으며, 그들로 하여금 완전한 정신적 자유를 누릴 수 있는 환경을 조성함으로써 웨어링의 작품은 기록, 연극 제작, 일상생활의 기묘한 혼합으로 이루어진다. 그래서 보이는 장면이 조작된 것인지, '사실'인지 혹은 동시에 둘 다인 것인지에 대한 의문이 생겨나고, 감정적인 것과 미디어 상에서 사실과 허구 사이의 상호작용이 발생한다.

1994년에 웨어링은 한 쇼핑 아케이드에서 아무 거리낌 없이 춤추는 자신의 모습을 촬영했다. 〈페캠에서 춤추기〉는 웨어링이 런던 로열 페스티벌 홀에서 전혀 주위를 의식하지 않고 자유롭게 재즈에 맞춰 춤추는 한 젊은 여인을 보았던 경험을 토대로 만들어졌다. 웨어링은 그 여인이 했던 것처럼 해보면서, 시간과 공간의 자유에 자신을 완전히 내맡길 수 있는가를 시험해본다. 이보다는 덜 선풍적인 작품 〈그들이 말하고 싶어하는 것을 당신이 나타내는 신호들과, 당신이 말하기를 원하는 것을 다른 누군가가 나타내는 신호들이 아닌 Signs that say what you want them to say not Signs that say what someone else wants you to say〉(1992/1993)에서는, 사진 연작 옆을 지나는 행인들이 자신들의 소망과 걱정을 한 장의 종이에 적은 다음 그것을 다시 접는 모습을 카메라에 담았다.

이 같은 작품들이 자아에 관한 것인 반면, 〈하나 나누기 둘 2 into 1〉(1997)은 어머니와 두 아들의 역할교환에 관한 것이다. 웨어링은 어머니와 11살짜리 두 아들에게 각각 다른 사람들과의 관계에 대해 질문한다. 그러나 비디오에는 목소리를 바꿔 넣어서, 엄마는 자신의 아들들의 답을 말하고, 반대로 아들들은 엄마의 답을 말하는 것으로 보인다. 이처럼 웨어링은 음향을 바꾸는 작업을 자주하고, 종종 테이프를 앞으로 혹은 뒤로 돌리기도 한다.

〈브로드 스트리트〉(2001)에서 웨어링은 밤에 밖으로 나가 다량의 술을 사는 십대들의 행동을 추적했다. 영국에서는 술에 취한 상태를 다른 국가보다 훨씬 사회적으로 용납하는 분위기여서, 알코올 중독에 빠진 상태를 잘 인식하지 못한다. 웨어링은 젊은 사람들이 런던의 브로드 스트리트에 있는 디스코장, 술집, 길거리에서 즐기는 모습과 술 취한 행동이 점점 더 심해 모습을 카메라에 담았다. 이 장면은 밤에 촬영되었고, 당시 사용 가능한 빛만으로 찍었다. 그러나 시간이 지나면서 도가 지나쳤다는 것을 인식하지 못하는 분위기와 군중들 앞에서 과장된 모습도 가능한 장소라는 느낌은 산만한 명암과 강렬하고 인공적인 색깔의 플래시를 통해 전해진다. 집단 전체가 마신 술이 여기서는 가면의 역할을 한다. 속박과 불안으로부터 벗어나 결국 자제력을 완전히 잃는다. 육체와 정신은 서로 분리되어 아무런 관계도 없어진 상태가 되고 만다.

웨어링은 이전의 자신의 작품에서 특히 관심을 끌었던 사회적 상호관계의 세 영역 가운데 하나를 주제로 택했다. 개별적인 사회적 그룹과 그들의 관계의 네트워크 외에도 그녀가 관심을 가졌던 주제는 각기 다른 개인들, 그들의 자화상, 그리고 그들의 가족이었다.

페캠에서 춤추기 Dancing in Peck-ham, 1994

비디오 아트

지은이 실비아 마르틴
옮긴이 안혜영

초판 발행일 2010년 12월 10일

펴낸이 이상만
펴낸곳 마로니에북스
등 록 2003년 4월 14일 제2003-71호
주 소 (413-756) 경기도 파주시 교하읍
 문발리 파주출판도시 521-2
전 화 02-741-9191(대)
편집부 031-955-4919
팩 스 031-955-4921
홈페이지 www.maroniebooks.com

* 책값은 뒤표지에 있습니다.

ISBN 978-89-6053-192-5
 978-89-91449-99-2(set)

Video Art by Sylvia Martin
© 2010 TASCHEN GmbH
Hohenzollernring 53, D–50672 Köln
www.taschen.com

Editorial coordination: Sabine Bleßmann, Cologne
Design: Sense/Net, Andy Disl and Birgit Eichwede, Cologne
Production: Ute Wachendorf, Cologne

Photo credits:
The publishers would like to express their thanks to the
archives, museums, private collections, galleries and photographers for their kind support in the production of this book
and for making their pictures available. If not otherwise stated, reproductions were made from material from the archive
of the publishers. In addition to the institutions and collections named in the picture descriptions, special mention is
made of the following:
Courtesy Marina Abramovic: pp. 26, 27 (photo: Attilio Maranzano)
Courtesy Artangel and Anthony Reynolds Gallery, London: p. 10, right
Courtesy the artist and Galerie Anita Beckers, Frankfurt a. M.: pp. 66, 67
Bridgeman Giraudon: pp. 1, 19 (photo: Wolfgang Neeb), 71
Courtesy Robert Cahen: pp. 38, 39
Courtesy carlier I gebauer, Berlin: pp. 68, 69
Deutsche Guggenheim, Berlin: p. 78, above; p. 79 (photo: Mathias Schormann)
Courtesy Electronic Arts Intermix, New York: p. 15
Courtesy Thomas Erben Gallery, New York: pp. 34, 35
Courtesy VALIE EXPORT: pp. 46 (photo: Werner Schulz), 47
Courtesy the artists and Frith Street Gallery, London: p. 17, left; pp. 88, 89
Courtesy the artists and Klemens Gasser & Tanja Grunert Inc., New York: pp. 30, 31, 86, 87
Courtesy Barbara Gladstone Gallery, New York: pp. 28, 72 (photo: Larry Barns), 73
Courtesy the artist and Marian Goodman Gallery, New York: pp. 60, 61
Courtesy the artists and Hauser & Wirth, Zürich/London: pp. 42, 43, 64, 65, 80, 81
Courtesy Nan Hoover: pp. 58, 59
Courtesy Johnen + Schöttle, Köln: p. 18, right; pp. 84, 85
Courtesy Jay Jopling/White Cube, London: p. 21
Courtesy francesca kaufmann, Mailand, and White Cube, London: pp. 36, 37 (photo: Paolo Pellion)
Courtesy Klosterfelde, Berlin, and Maccarone Inc., New York: p. 10, left
Courtesy Yvon Lambert, New York: pp. 62, 63
Courtesy Lehmann Maupin, New York: p. 25, left
Courtesy Lisson Gallery and the artists, London: p. 25, right; pp. 52, 53
Courtesy the artist and Metro Pictures, New York: pp. 76, 77 museum kunst palast, Düsseldorf: p. 78, below
Courtesy the artist and Galerie Christian Nagel, Köln/Berlin: pp. 82, 83
Courtesy Marcel Odenbach: pp. 74, 75
Courtesy Monika Oechsler: p. 22
Courtesy Maureen Paley, London: pp. 94, 95
Courtesy Galerie Eva Presenhuber, Zürich: pp. 32, 33
Courtesy Anthony Reynolds Gallery, London: p. 24
Courtesy Esther Schipper, Berlin: pp. 16, 50, 51
Schirn Kunsthalle, Frankfurt a. M.: p. 49
Staatsgalerie Stuttgart, Archiv Sohm: p. 8, left and right (photo: Peter Moore)
Courtesy Galerie Barbara Thumm, Berlin: p. 7
Courtesy Steina and Woody Vasulka: pp. 12, 90, 91
Courtesy Bill Viola: pp. 4, 92, 93 (photos: Kira Perov)
Courtesy Galerie Barbara Weiss, Berlin: p. 23
Courtesy the artist and Donald Young Gallery, Chicago: pp. 2, 56, 57
Courtesy David Zwirner Gallery, New York: p. 17, right (photo: Margherita Spiluttini);
pp. 20 (and Courtesy of the Estate of Gordon Matta-Clark), 44, 45

Reference illustrations:
p. 26: Marina Abramovic, *Thomas Lips*, 1975, performance /
p. 28: Vito Acconci, *Following Piece*, 1969, black-and-white
photographs with text and chalk, text on index cards, mounted on cardboard, 76.8 x 102.2 cm, framed / p. 30: Eija-Liisa
Ahtila, *If 6 Was 9*, 1995, 35mm film and DVD installation for
3 projections with sound chairs and sofa, 10 min. / p. 32:
Doug Aitken, *Monsoon*, 1995, colour film transferred to single-channel digital video, sound, 6 min / p. 36: Candice
Breitz, *Mother + Father*, 2005, two 6-channel video installations, colour, sound: *Mother*: 13 min 15 sec, *Father*: 11 min /
p. 40: Peter Campus, *Three Transitions*, 1973, single-channel
video, colour, sound, 4 min 53 sec / p. 42: David Claerbout,
Kindergarten Antonio Sant'Elia, 1932, 1998, video projection on DVD, mute, black-and-white, 10 min / p. 46: VALIE
EXPORT, *Tapp- und Tastkino*, 1968, Tapp- and Tastfilm,
mobile film, real women's film, body action, social action / p.
50: Dominique Gonzalez-Foerster, *Central*, 2001, colour film,
35mm, sound, Dolby SR, 10 min / p. 52: Douglas Gordon,
Psycho Hitchhiker, 1993, black-and-white photograph, 46 x
59.5 cm / p. 56: Gary Hill, *Windows*, 1978, video, black-and-white, colour, silent, 8 min / p. 58: Nan Hoover, *Light
Poles*, 1977, video, black-and-white, sound, 8 min / p. 60:
Pierre Huyghe, *This is Not a Time for Dreaming*, 2004, live
puppet play, Super-16mm film transferred to Digi/Beta, colour, sound, 24 min / p. 64: Paul McCarthy, *Whipping a Wall
and a Window with Paint*, 1974, video, black-and-white, 2
min / p. 66: Bjørn Melhus, *No Sunshine*, 1997, video, colour
sound, 6 min 15 sec / p. 68: Aernout Mik, *Kitchen*, 1997,
video installation / p. 70: Bruce Nauman, *Dance or Exercise
on the Perimeter of a Square (Square Dance)*, 1967/68,
16mm film, black-and-white, sound, 10 min / p. 72: Shirin
Neshat, *Turbulent*, 1998, production stills / p. 74: Marcel
Odenbach, *Dans la vision périphérique du témoin*, 1986,
video, black-and-white, colour, 13 min 33 sec / p. 76: Tony
Oursler, *Side Effects*, 1998, Sony CPJ 200 projector, videotape, VCR, polystyrene foam, paint, steel stand, performance
by Tracy Leipold; ca. 177 x 61 x 36 cm (plus equipment) / p.
78: Nam June Paik, *Fish Flies on Sky*, 1985, 88 monitors, 2
videotapes, installation view museum kunst palast, Düsseldorf
/ p. 80: Pipilotti Rist, *Selbstlos im Lavabad*, 1994, audio-video installation, Collection Hoffmann / p. 82: Martha Rosler,
Semiotics of the Kitchen, 1975, video, black-and-white,
sound, 6 min 9 sec / p. 90: Steina and Woody Vasulka, *The
West*, 1983, electro/opto/mechanical environment by Steina Vasulka, audio by Woody Vasulka, two video, four audio
channel installation, 30 min / p. 92: Bill Viola, *Emergence*,
2002, video installation / p. 94: Gillian Wearing, *Dancing in
Peckham*, 1994, DVD for projection, 25 min

1쪽

백남준

비디오 플래그 X Video Flag X

1985, 10인치 TV 수상기 84대, 비디오테이프, 플랙스
글라스 디트로이트, 디트로이트 미술관. 설립자 협회
매입, 릴라 & 길버트 실버만 기금

2쪽

개리 힐, 대형 범선 Tall Ships

1992, 설치(흑백, 음향 없음), 프로젝션 렌즈 장착 16단
계 4인치 흑백 모니터, 레이저디스크 플레이어와 레
이저디스크 각 16개, 16개의 RS-232 제어 포트와 압
력 감지 전환 장치 장착 컴퓨터. 검은색 또는 진회색 카
펫, 제어 프로그램, 통로 크기: 3×3×27m

4쪽

빌 비올라

낭트 삼면화 Nantes Triptych

1992, 비디오/음향 설치